師秘辛大公開

藍寶 ATI FirePro™ 專業繪圖卡 10-bit 顯示讓你功力更上一層樓

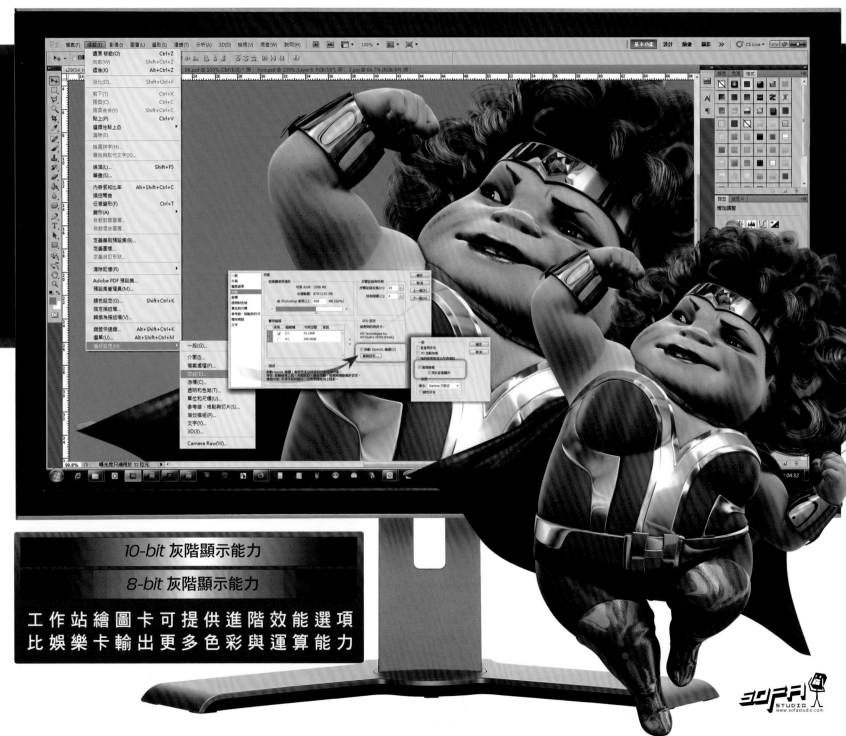

10-bit 灰階顯示能力

8-bit 灰階顯示能力

工作站繪圖卡可提供進階效能選項
比娛樂卡輸出更多色彩與運算能力

SOFA STUDIO
www.sofastudio.com

ATI EYEFINITY MULTI-DISPLAY TECHNOLOGY

永恆紀元 AION

VISION 視界 永恆無限

最佳AMD VISION Black平台建議

- AMD Phenom™ II x6處理器
- AMD 890系列晶片組主機板
- ATI Radeon HD5870 Eyefinity六螢幕技術

BLACK VISION AMD

桌上型電腦AMD VISION Black技術

- 完全支援DirectX® 11
- ATI Eyefinity六螢幕顯示技術
- 創作、編輯、演算高階圖素及影片
- 驅動高畫質3D遊戲

© 2010 Advanced Micro Devices, Inc. All rights reserved. AMD, the AMD Arrow logo, ATI, the ATI logo, and combinations thereof, are trademarks of Advanced Micro Devices, Inc. Other names are for informational purposes only and may be trademarks of their respective owners.

aion.plaync.com.tw

™ is a registered trademark of NCsoft Corporation. Copyright© 2008 NCsoft Corporation. All Rights Reserved.

Cover

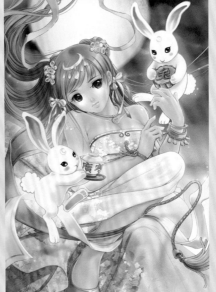

本期封面 vol 03 / Shawli

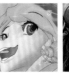
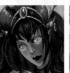

臺灣同人極限誌 Vol.3

在這裡，是提供繪師及社團發表創作之平台

讓熱愛繪圖的人們有機會嶄露鋒芒

讓世界看到你對CG的熱誠

在這裡，可以增進社團之間資訊及繪圖心得交流

協助實力派繪師之畫作出版

推廣原創繪圖與藝術

在這裡，可以看見台灣CG的奇蹟與未來

這裡，就是Cmaz

Staff

出 品 人　陳逸民
執 行 企 劃　鄭元皓
廣 告 業 務　游駿森
美 術 編 輯　黃文信
　　　　　　顧海民
　　　　　　盤聖程

發 行 公 司　威智創意行銷有限公司

電 　 　 話　(02)7718-5178
傳 　 　 真　(02)7718-5179
郵 政 信 箱　106台北郵局第57-115號信箱
劃 撥 帳 號　50147488

建議售價　新台幣250元

Cait

WaterRing

AcoRyo

綿峰

CG界

Moon Festival

觀月賞圖大慶典!!

Theme!!

中秋將近，月圓人團圓，Cmaz
也不會錯過這跟讀者們相聚的好
時機，在這個充滿傳統氣息的節
慶，Cmaz也要跟讀者們分享一
些有關於中秋節的小故事囉。

企鵝CAEE

shawli

RotiX

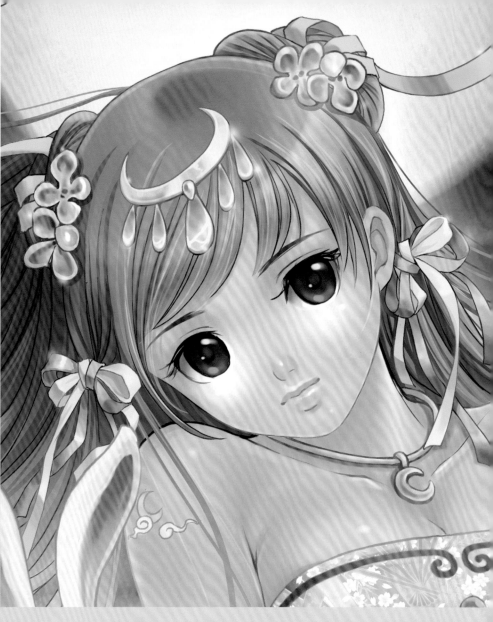

中秋節緣由

中秋節是我國的傳統佳節。根據史籍的記載，「中秋」一詞最早出現在《周禮》一書中。到魏晉時，有「諭尚書鎮牛淆，中秋夕與左右微服泛江」的記載。直到唐朝初年，中秋節才成為固定的節日。《唐書・太宗記》記載有「八月十五中秋節」。中秋節的盛行始於宋朝，至明清時，已與元旦齊名，成為我國的主要節日之一。

這也是我國僅次於春節的第二大傳統節日。根據我國的曆法，農曆八月在秋季中間，為秋季的第二個月，稱為「仲秋」，而八月十五又在「仲秋」之中，所以稱「中秋」。

中秋節有許多別稱：「八月節」、「八月半」、「月節」、「月夕」；中秋節月亮圓滿，象徵團圓，因而又叫「團圓節」。在唐朝，中秋節還被稱為「端正月」。關於「團圓節」的記載最早見於明代。中秋晚上，我國大部分地區還有烙「團圓」的習俗，即烙一種象徵團圓、類似月餅的小餅子，餅內包糖、芝麻、桂花和蔬菜等，外壓月亮、桂樹、兔子等圖案。除月餅外，各種時令鮮果乾果也是中秋夜的美食。中秋節起源的另一個說法是：農曆八月十五這一天恰好是稻子成熟的時刻，各家都拜土地神。

6

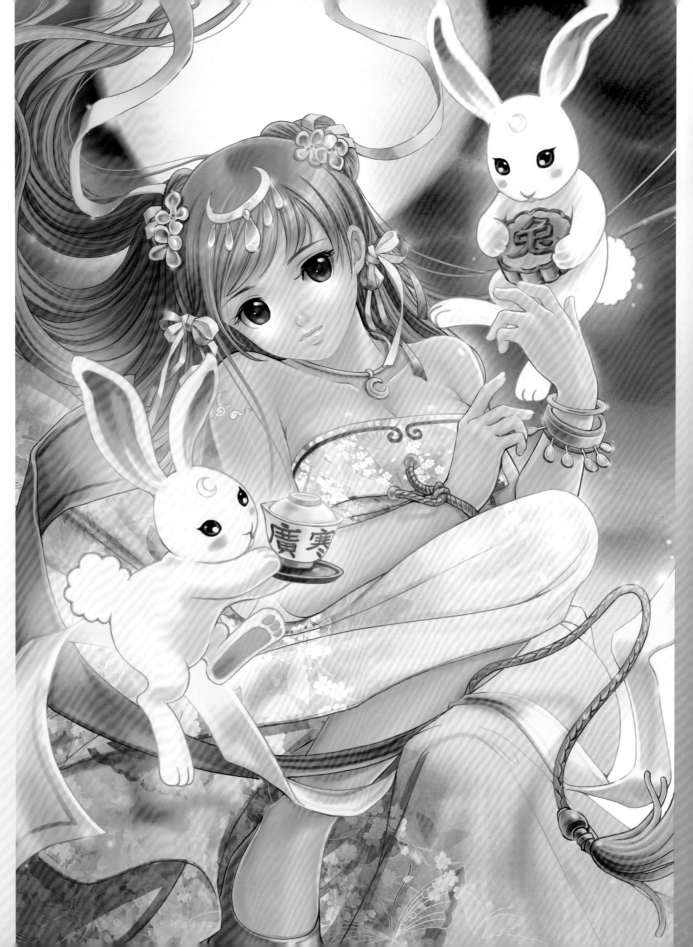

Shawii 月光下的派對面

這是中秋節應景圖，但是我不想畫傳統的〝嫦娥奔月〞，便多花了一些時間設定了在月光下，飄浮在夜空中開派對的嫦娥小姐和玉兔，讓整體呈現歡樂的派對氣氛。

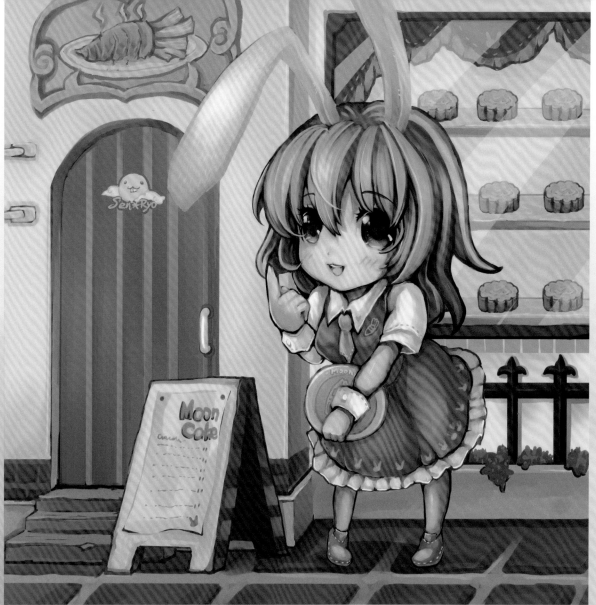

月餅與柚子

由小涼所繪製的賀圖是多麼可愛啊～嬌嫩欲滴的樣子讓人食指大動，小編當然是在說月餅啦（咳）。

而柚子也是中秋節的必備品之一，因為「柚」與「佑」諧音，也是希望月亮保佑的意思。吃了甜月餅，再吃點甜酸的柚子，既開胃，又解油膩，讓口腔有清爽感。在中秋節吃柚子的時候，將柚子的綠色外皮削掉，然後將柚子的白色內膜取下，可煮肉做菜吃；而曬乾，就是一種天然的蚊香了！使用方法和一般蚊香一樣，但是是天然的。

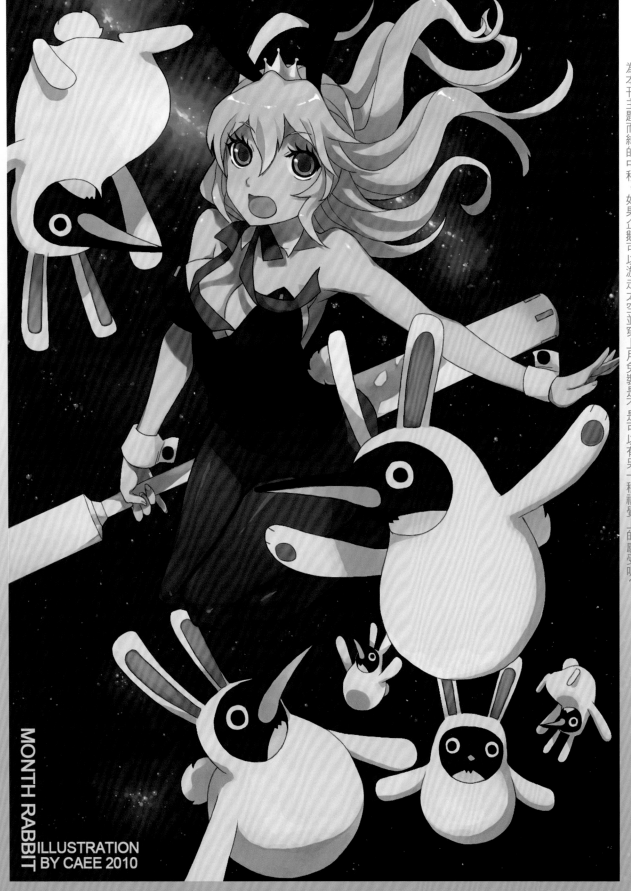

中秋傳說

而有個跟中秋有關的傳說肯定大家都耳熟能詳了，相傳，遠古的時候，天上出現了十個太陽，烤得大地冒煙，海水枯竭，老百姓眼看無法再生活下去。這件事驚動了一個叫后羿的英雄，他登上昆侖山頂，遠足神力，拉開神弓，一口氣下了九個多餘的太陽，解救百姓于水火這中。不久，后羿娶了個美麗的妻子，叫嫦娥。而嫦娥的知名寵物就是穿著兔皮的企鵝啦（爆）。

企鵝CAEE　Month rabbit
為本刊主題而繪的中秋，如果企鵝可以游走太空並穿上月兔裝是不是可以有另一種視覺上的感受呢？

MONTH RABBIT
ILLUSTRATION
BY CAEE 2010

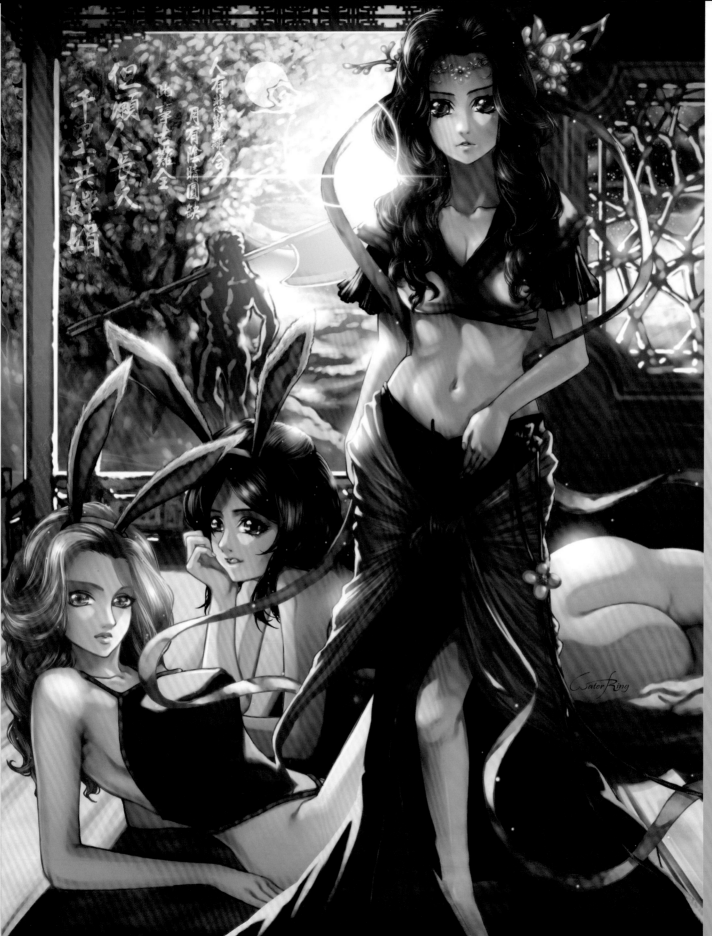

WaterRing　金碧廣寒

嘗試著畫三種不同人種臉孔的實驗作，嫦娥是南蠻混血、月兔分別是東方人和高加索人，吳剛是影子⋯

人有悲歡離合
月有陰晴圓缺
此事古難全
但願人長久
千里共嬋娟

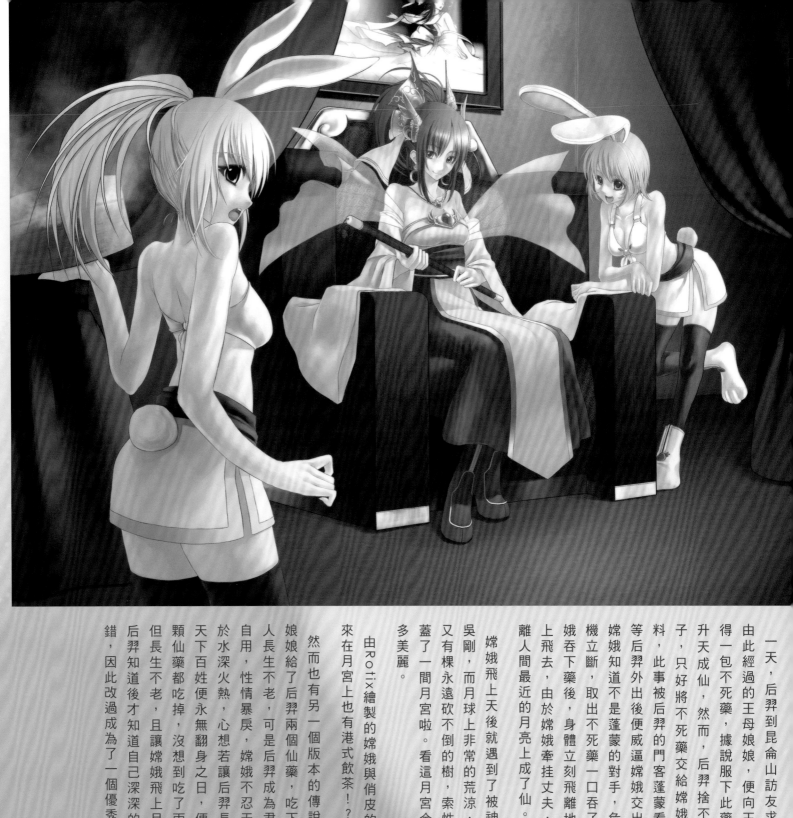

從四年前開始，每年都會畫一張以中秋為主題的作品，也藉此督促自己每年都要比去年的自己進步。

今年雖然手傷未癒但還是拼著畫出來，個人最喜歡裡面的短髮月兔。附帶一提，她是妹妹唷。

一天，后羿到昆侖山訪友求道，巧遇由此經過的王母娘娘，便向王母娘娘求得一包不死藥，據說服下此藥，能即刻升天成仙，然而，后羿捨不得扔下妻子，只好將不死藥交給嫦娥珍藏。不料，此事被后羿的門客蓬蒙看見，蓬蒙等后羿外出後便威逼嫦娥交出不死藥，嫦娥知道自己不是蓬蒙的對手，危急之時當機立斷，取出不死藥一口吞了下去。嫦娥吞下藥後，身體立刻飛離地面，向天上飛去，由於嫦娥牽掛丈夫，便飛落到離人間最近的月亮上成了仙。

嫦娥飛上天後就遇到了被神仙懲罰的吳剛，而月球上非常的荒涼，剛好吳剛又有棵永遠砍不倒的樹，索性就幫嫦娥蓋了一間月宮啦。看這月宮金碧輝煌的多美麗。

由RotiX繪製的嫦娥與俏皮的月兔，看來在月宮上也有港式飲茶！？

然而也有另一個版本的傳說為，王母娘娘給了后羿兩個仙藥，吃下去便可讓人長生不老，可是后羿成為君王後剛愎自用，性情暴戾，嫦娥不忍天下百姓陷於水深火熱，心想若讓后羿長生不老，天下百姓便永無翻身之日，便毅然將兩顆仙藥都吃掉，沒想到吃了兩顆仙藥不但長生不老，且讓嫦娥飛上月宮成仙，后羿知道後才知道自己深深的犯下了大錯，因此改過成為了一個優秀的君王。

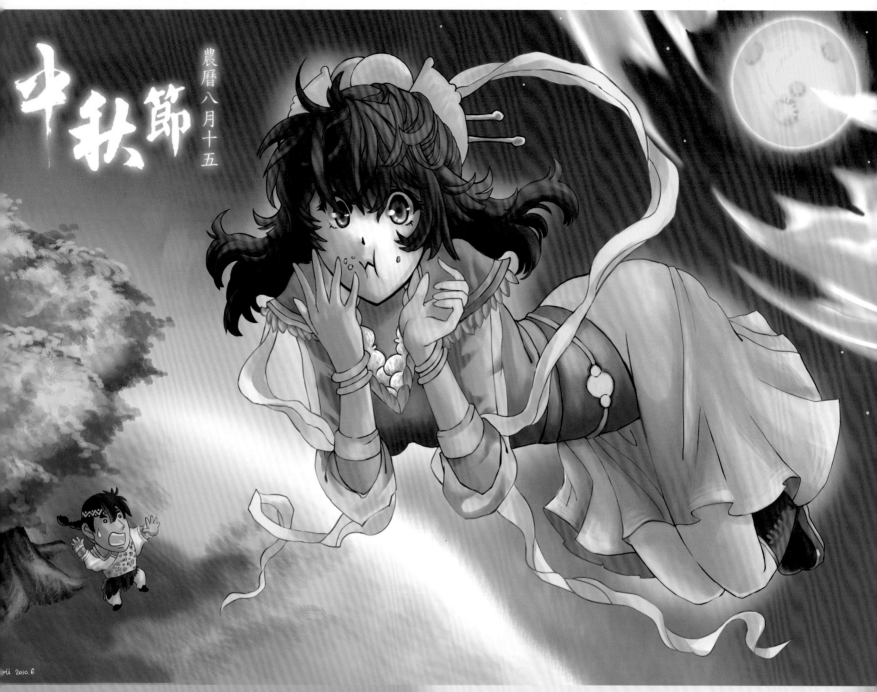

綿峰　嫦娥中秋
有關於嫦娥奔月的故事內容，可說是眾說紛紜。
自私與貪心的那一面不提。
我到寧願說是嫦娥太愛吃，驚不起美食的誘惑就…忍不住吃了兩人份！
至於飛上月亮是…嫦娥大概認為月亮是塊大餅，想要飛上去吃個過癮！

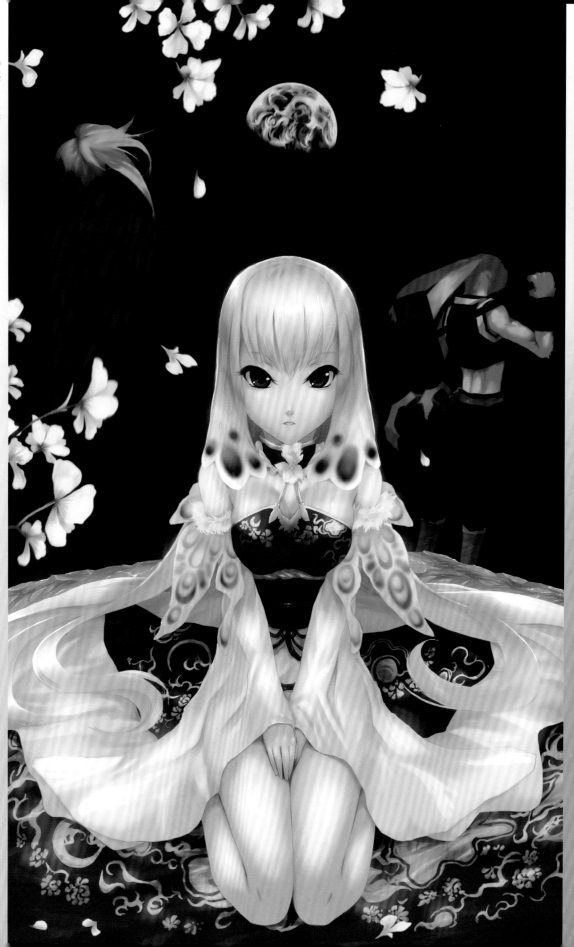

那麼Ｃｍａｚ這次的中秋節講古就告一段落，感謝各位讀者不厭其煩滴看完小編寫的文章，那麼先預祝大家中秋節快樂啦！也請期待下一期Ｃｍａｚ的特別專題！

Star!!

The Star of the Season 本季之星

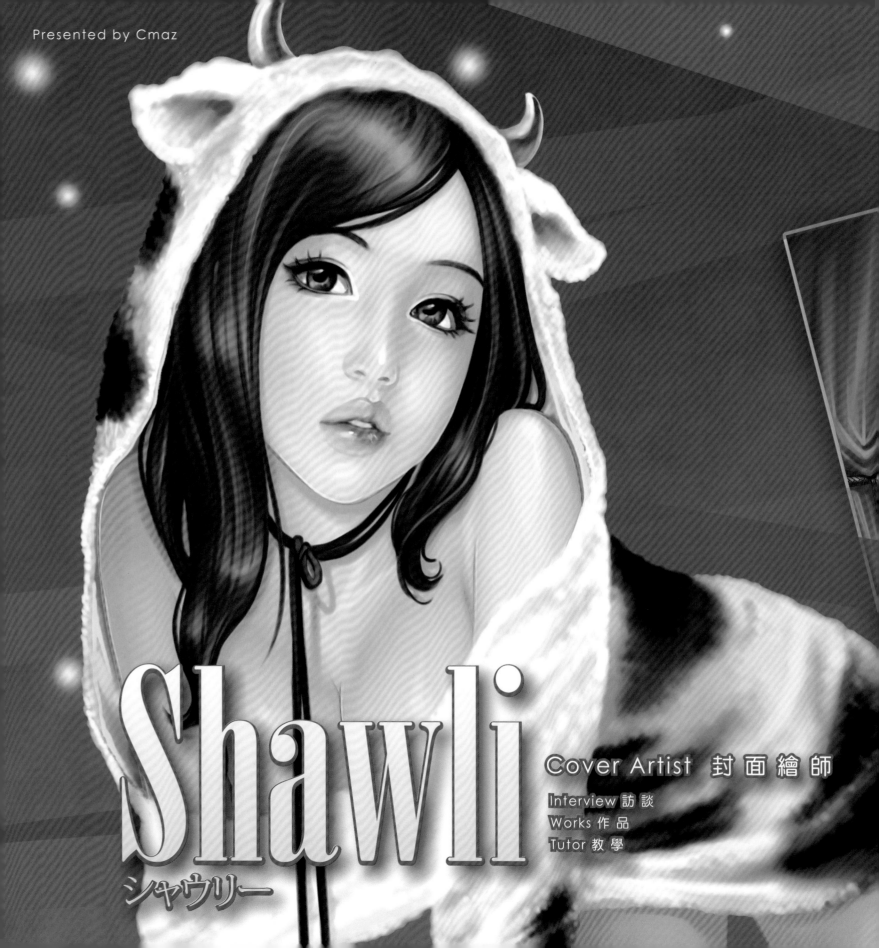

Presented by Cmaz

Shawli
シャウリー

Cover Artist 封面繪師

Interview 訪談
Works 作品
Tutor 教學

貂蟬

這次Cmaz請到的專訪繪師就是在ACG界相當出名的Shawli唷，Shawli以精緻的畫風以及手法表現出女孩子的風情萬種，已繪製封面插畫超過數百本！讓我們一起來瞭解如此高產量的繪師背後有什麼秘訣吧。

Star of Season

Shawli

Profile 個人簡介

美國 (University of Central Florida) 美術系畢業。

曾任漫畫家助手、遊戲公司美術設計。

現職小說封面繪製與自由插畫工作者。

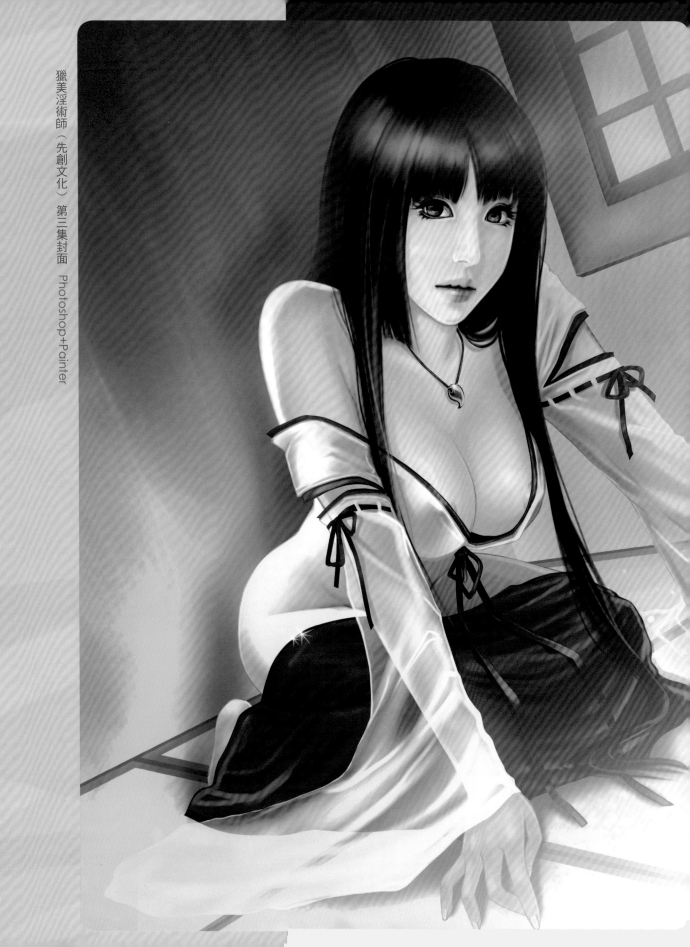

獵美淫術師（先創文化）第三集封面 Photoshop+Painter

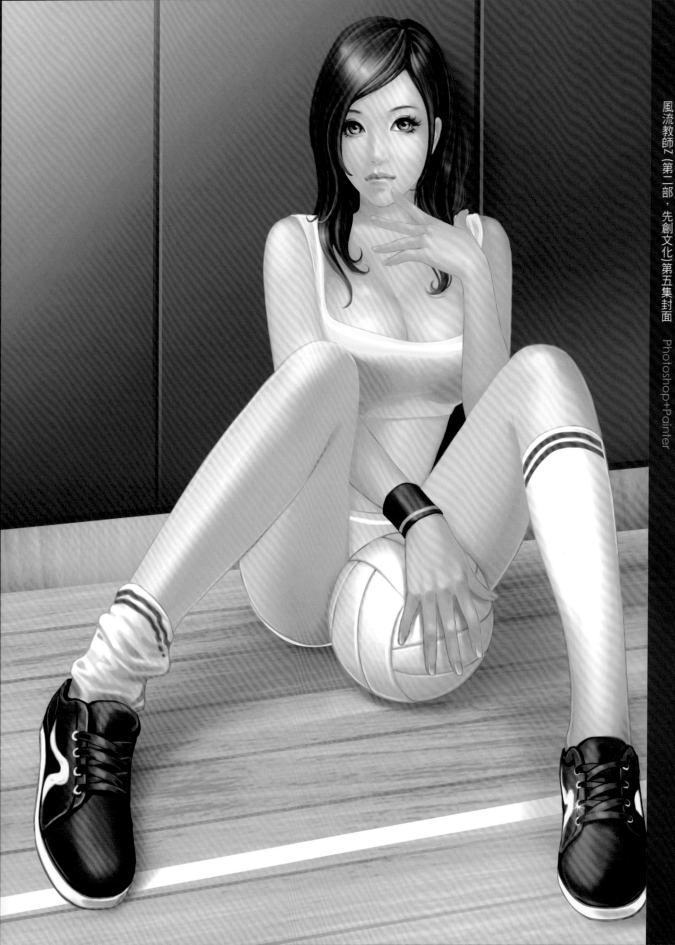

風流教師Z（第二部，先創文化）第五集封面　Photoshop+Painter

學習的歷程

原來Shawii從國中開始就在國外唸書，講了一口流利的好英文，而且在大學念得是美術系，主修素描，因為素描是一切繪圖的基本，因此對於插畫培養了一定的基礎。Shawii不斷的強調對於繪圖而言，基礎是相當重要的，而且這是要不斷的花很多時間去培養，無法速成的。筆者聽了也相當的認同。

而在學期間，Shawii最大的偶像竟然是藝術大師米開朗基羅，Shawii希望能跟米開朗基羅一樣成為全方面的藝術家，多方嘗試，什麼都勇於挑戰！（熱血）。對shawii來說，文藝復興時代的風格是她的最愛。

Shawii一開始接觸電腦繪圖也是在國中的時候，那時的繪圖軟體跟現在可是完全不一樣，非常的陽春，使用的是舊式的1.2MB磁碟片～經歷過那一段時間的磨練，因此後來對於任何軟體都能輕易的駕輕就熟。

繪圖經歷

Profile

1 作品「貂蟬」入選澳洲 Ballistic -EXPOSÉ 8
2 第二屆台灣角川輕小說暨插畫大賞入圍
3 作品入選美國The World's Greatest Erotic Art of Today - Vol. 3
4 獲邀Wacom專訪- Wacom Community Featured Artist of the Month-July 2008
5 HYPAA音樂CD封面插畫
6 御神錄Online牌卡插畫
7 先創文化小說系列封面插畫：「極品公子」、「風流教師」...持續出版中
8 新月小說系列封面插畫：「風流特務在異界」、「盜版法師」...持續出版中
9 Lurapet網路寵物遊戲物件繪製
10 大陸內地手機下載圖「麻辣女財神」、「善vs惡精靈」系列
11 電玩遊戲：「金瓶梅」、「極樂麻將」、「艷鬼麻將」角色設定／遊戲美術設定
12 第三屆奇幻文化藝術白虎獎插畫組入圍
13 2000年東立漫畫新人獎比賽入圍
14 美國NASA太空總署登月30週年慶特展插畫入選

Shaw三家裡的工作區域，設備非常齊全。

書櫃裡收藏了大量關於繪圖的參考書。

回國是為了夢想

在美國完成學業後，Shaw三就迫不及待的回國，「我很愛漫畫，所以我一定要回來畫漫畫。」因為自小的夢想是成為漫畫家，回台灣，就是為了要投身漫畫界！Shaw三透露曾經當過知名漫畫家許培育的助手，「以前趕稿的時候，我們都要準備睡袋睡在桌子底下。」Shaw三笑著說。在當漫畫助手的那個階段，電腦繪圖已經是滿成熟的技術，許培育老師當時早以電腦繪圖作業，因此並沒有讓Shaw三因此而疏離了電腦繪圖這個領域。

而在當時，漫畫產業正面臨不景氣，包含資訊行業的興起、盜版的崛起、出版制度的不完善、漫畫家生活面臨沒有保障的未來，那時常常耳聞很多漫畫家因此受到出版社的壓迫、或是不平等的對待。儘管困難重重，Shaw三仍然覺得這是一條她要走下去的路，意志相當的堅定。

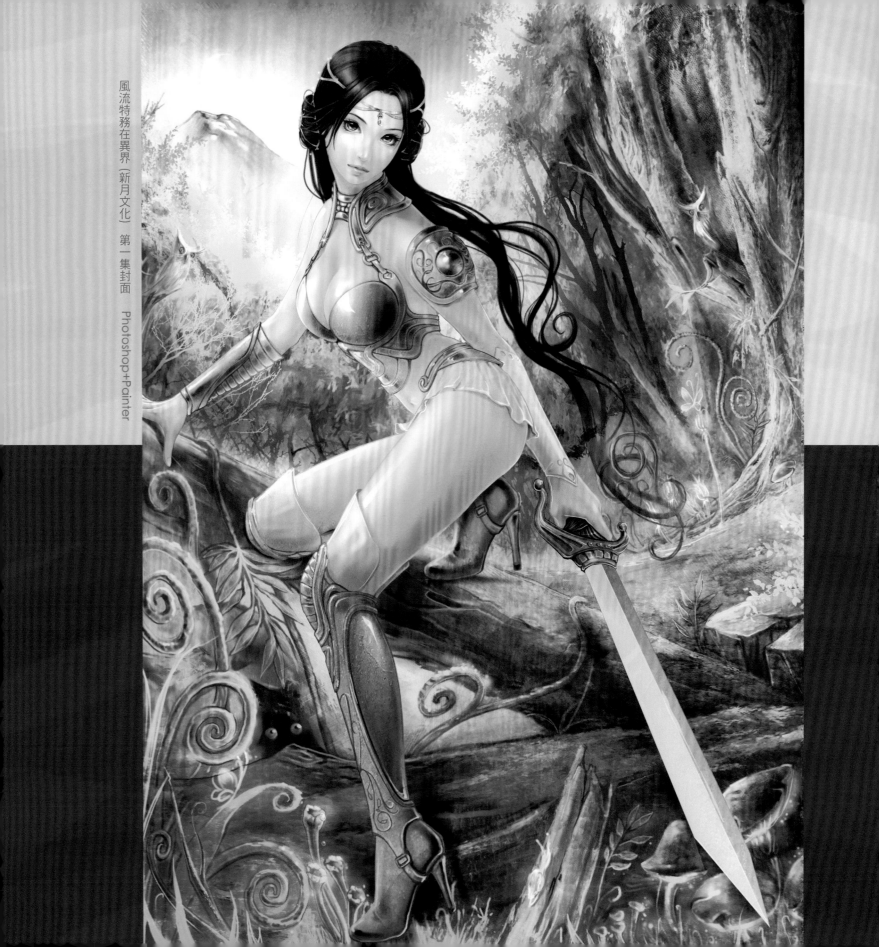

風流特務在異界〔新月文化〕 第一集封面　Photoshop+Painter

天道風流（先創文化）第三十集封面　Photoshop＋Painter

生活與理想的妥協

雖然人因夢想而偉大，但是為了有更穩定的生活，Shawli在結束了漫畫助手的工作後，進了遊戲公司當美術。因為自小在美國成長，Shawli對於臺灣公司上班打卡制、下班責任制的風俗相當不適應，「其實我對於這種工作模式跟要求是很困惑的，但這並不是對或錯，而只是文化上的不同。」而且龐大的工作壓力以及長時間的疲勞下，身體逐漸的變差，雖然生活變穩定了，可是精神始終是空虛的，甚至為了工作搞壞身體的健康，還必須到醫院掛號吃藥。

因緣際會下，Shawli認識了一些其他的廠商，有了接插畫外包的機會，跟公司每天固定的工作類型不一樣，每一個外包案都是一個新的挑戰，例如童書插畫的小象、小鯨魚、長頸鹿；言情插畫的美女、俊男；大眾化讀物的老人、風景等等。

在做了一陣子後，漸漸的人多了，案子量足夠維持生活，Shawli毅然決然的離開公司，決定當一個專職插畫的SOHO族。

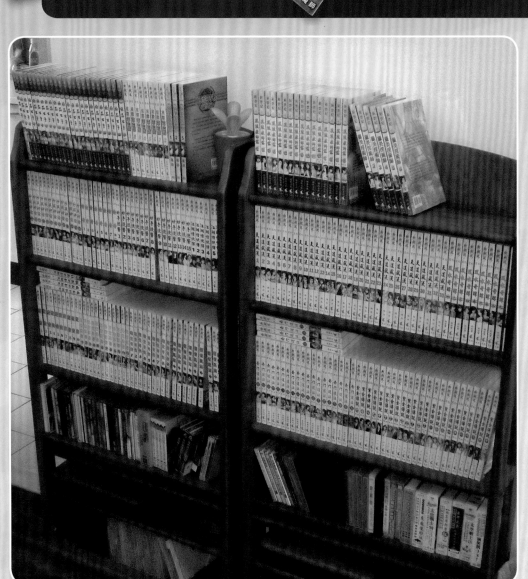

Shawli多年來為不少小說繪製封面，數量驚人。

玫瑰花仙子（富迪印刷）花仙子系列—玫瑰花　Photoshop+Painter

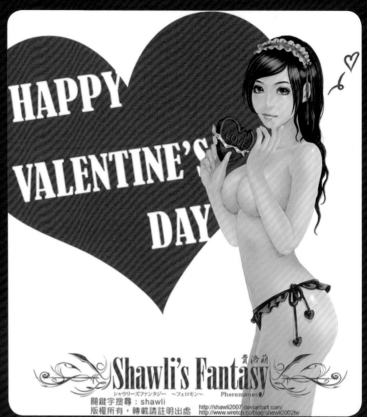

巧克力情人 情人節應景圖　Photoshop+Painter

HAPPY VALENTINE'S DAY

Shawli's Fantasy
シャウリーズファンタジー ～フェロモン～
Pheromones
賀洛萌
關鍵字搜尋：shawli
版權所有，轉載請註明出處
http://shawli2007.deviantart.com/
http://www.wretch.cc/blog/shawli2002tw

甜蜜聖誕節 聖誕節應景圖　Photoshop+Painter

merry christmas

Shawli's Fantasy

關鍵字搜尋：shawli
版權所有，轉載請註明出處
http://shawli2007.deviantart.com/
http://www.wretch.cc/blog/shawli2002tw

SOHO的工作與生活

剛開始在家工作時，Shawli也遇到大部分的人都會遇到的問題，就是太容易偷懶啦！！「畢竟在悠閒舒適的家中，被整櫃的漫畫和一堆遊戲包圍著，也沒人督促或盯著，要養成專心工作的習慣還真是不太容易。」一切都得靠意志力決勝負！

還好自從因為工作開始身體不適後，Shawli改善了自我的生活作息，現在Shawli可是早睡早起的好寶寶喔，「晚上十點就寢、早上五點起床，良好且固定的生活作息是培養工作情緒的最佳手段，也是兼顧工作與生活不可或缺的必要條件喔。」Shawli笑著說，對於職業SOHO插畫家而言，養成良好的生活作息，甚至比畫技還來的重要，畢竟工作是要做長久的啊。而遇到年前接案量大的時候，Shawli一個月甚至要畫到十張圖，相當於三天就要畫出一張，這樣的速度真是令人訝異，也歸功於學生時代的努力練習。

雖然Shawli已經對於在家工作十分的習慣，但是也有會讓Shawli在工作上無法招架的分心事物，那就是現在正夯的FaceBook啦！「現在就是FaceBook會影響到我的作息，其它倒是都還好啦。」Shawli苦笑著說。FaceBook上的小遊戲真是時常會讓人目不暇給忘了正在工作，讀者們也可以在FaceBook上跟Shawli交朋友喔！

作為SOHO插畫家，自制力是非常重要的！

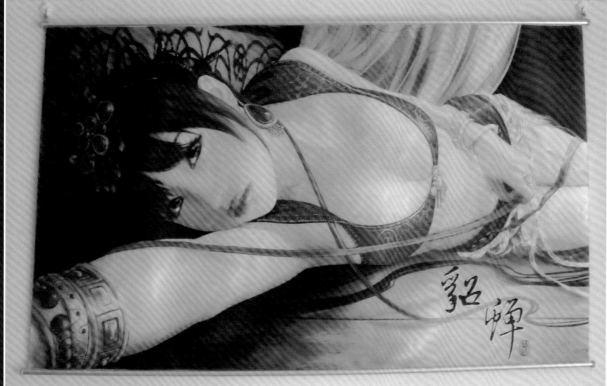

理念跟堅持

Shawli認為，畫圖是人的天性，「山頂洞人不會電腦，可是他們就會畫圖了。」而電腦繪圖只是一個方式，但是要因此成為一個職業或是專家，跟別的行業一樣都是要很多的磨練，「每個職業要成為專業都是很困難的，就像學了英文也不可能馬上變成超級翻譯家，都是要經過很多磨練的。」因此Shawli覺得最重要的是時間的累積。而自我風格則是身為繪師最強大的武器，但是不要過份介意別人的眼光，也不用特異去營造一種風格，Shawli覺得，自我風格是在不斷的練習中自然產生的。並且不要太介意自己的作品被認為有別人的影子，因為那是學習的證明，而且應該要覺得這是一種不同的讚美。

Shawli叮嚀新人，「要成為職業繪師的重要條件是與人溝通的能力，因為SOHO從接案到結案都必須親自與客戶進行協調，多與客戶進行雙方需求的溝通，才是展現自己專業態度的最佳方式，最後大家才能合作愉快。」

還有作品中人物造型的玩偶喔！

26

埃及王后─娜芙蒂蒂　（第一屆台灣角川輕小說暨插畫大賞入圍作品）

Photoshop+Painter

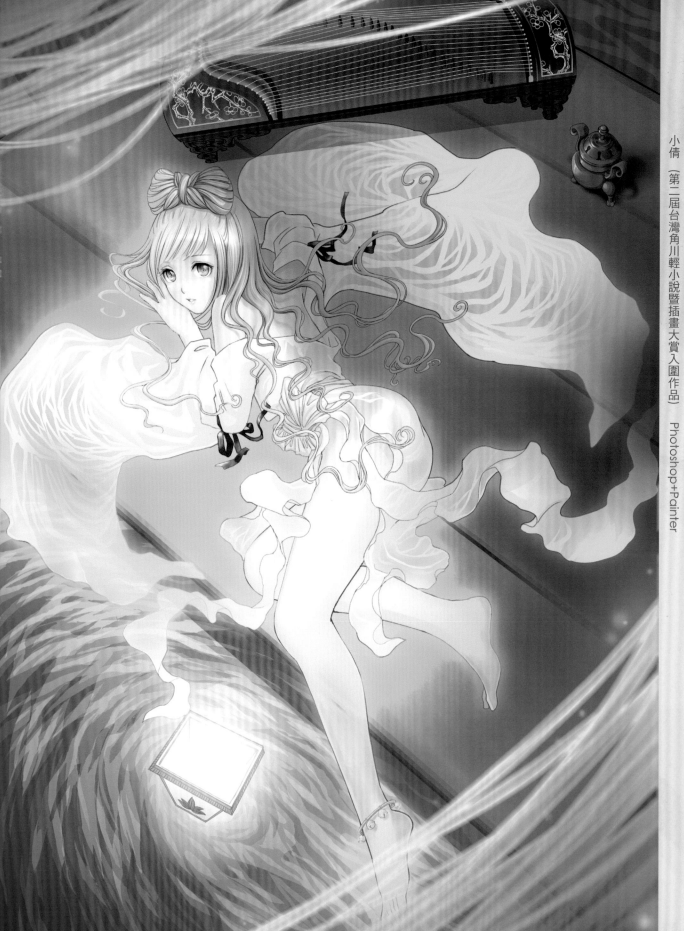

小倩（第二屆台灣角川輕小說暨插畫大賞入圍作品） Photoshop+Painter

與同人活動的結合

「平時在家工作，除了社區警衛和7-11店員，很少有機會看到實體人類（笑），所以參加同人活動是能跟同好互相交流的大好機會」目前Shawli參加的活動都以北部居多，中南部常常因工作時間不足以及交通不方便等因素導致無法參加，相當的可惜。不過Shawli很喜歡高雄巨蛋的場地「因為達賴喇嘛有去過，在這裡辦活動感覺有被加持，而且冷氣很強，更重要的是，高雄巨蛋交通超便利！」所以下次高雄巨蛋的活動見到Shawli出沒的機率將會大增嗎！？

目前shawli針對同人活動已出的刊物有兩本，分別是費洛萌（48p）與幻想曲（32p），不過，據Shawli透露，她正努力策劃的第三本畫冊，最快在2010年暑假就能跟廣大讀者見面了，敬請期待！

個人畫冊封面－白日夢 2010年七月出版最新作品

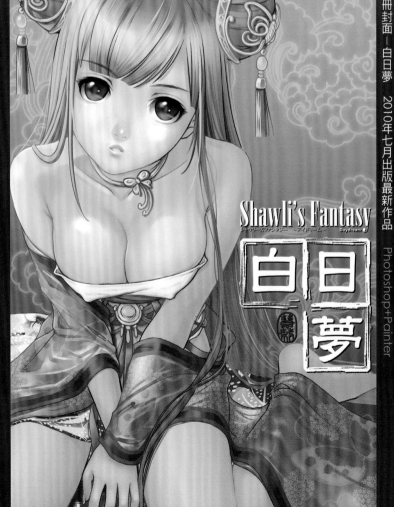

Shawli's Fantasy
白日夢

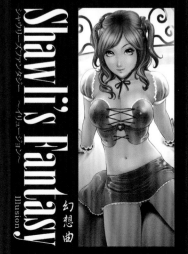

個人畫冊封面－幻想曲 Photoshop+Painter

Shawli's Fantasy
幻想曲
Illusion

個人畫冊封面－費洛萌 Photoshop+Painter

Shawli's Fantasy
pheromones
費洛萌

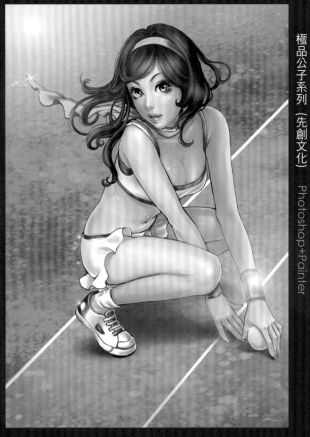

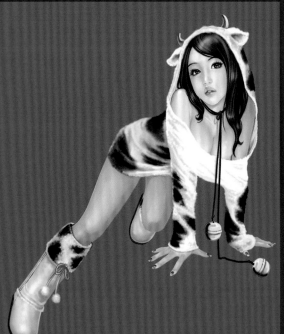

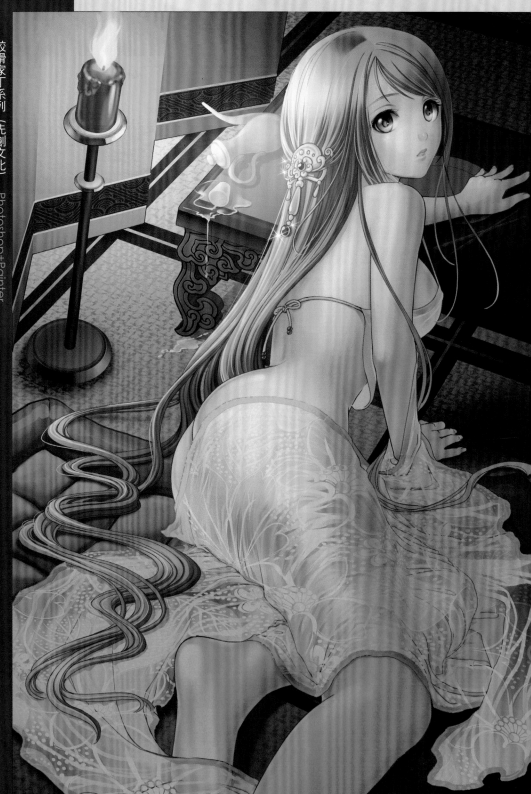

�

狡猾家丁系列（先創文化）Photoshop+Painter

極品公子系列（先創文化）Photoshop+Painter

Year of Cattle　Photoshop+Painter

對於Cmaz的看法

Shawii覺得Cmaz提供了一個新的發表平台給臺灣的繪師以及學生們，是非常棒的想法，畢竟藝術工作者們，最希望自己的作品被世人看到，「繪師都愛畫圖，所以對於外界的資訊，包含怎麼出書、怎麼印製、怎麼去申請書號或是一些法律相關的知識都不是那麼的瞭解，所以如果有人能夠在這方面做一個很好的統整去教導大家是非常值得鼓勵的一個行為。」或許這些理想可以在Cmaz上面實現！！

最後Shawii要送給各位讀者的勉勵就是：「做任何事，都要保持快樂的心情，保持愛與熱忱！」

那麼各位讀者我們在第四期的Cmaz專訪再見囉～感謝Shawii這次提供的精彩內容～此篇專訪將會節錄在Cmaz的網誌文章中。

未來的期望

對於Shawii來說，能夠一直畫圖就是最快樂的「我覺得在畫圖的時候，我的心靈得到了救贖，因為我是個很沒有耐心的人，可是我對於畫圖卻十分的專注」她也覺得自己十分的幸運，可以將自己的興趣培養成特長，並且加以鍛鍊成為職業，讓自己能在工作與生活間享受。對於未來並沒有太多的想法，只希望能不斷的接受新的挑戰，並且將自己的作品賣到全世界！！目前Shawii的讀者來自世界各地，有來自遍地鬱金香的荷蘭，巧克力超好吃的瑞士，甚至連北極熊的故鄉阿拉斯加都有人購書呢！如果能帶著自己的畫冊去旅行，那真是最棒的境界！

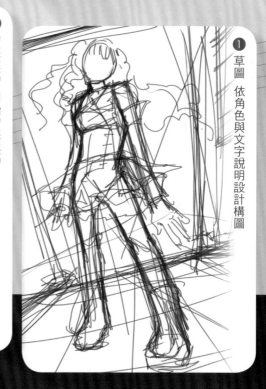

① 草圖 依角色與文字說明設計構圖

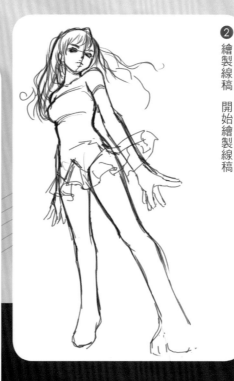

② 繪製線稿 開始繪製線稿

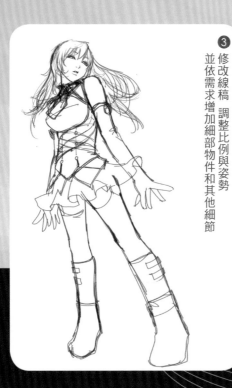

③ 修改線稿 調整比例與姿勢 並依需求增加細部物件和其他細節

繪圖步驟教學

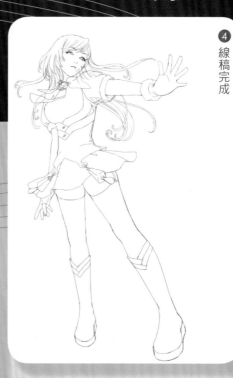

④ 線稿完成

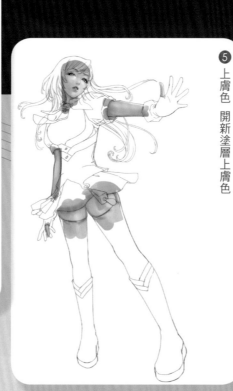

⑤ 上膚色 開新塗層上膚色

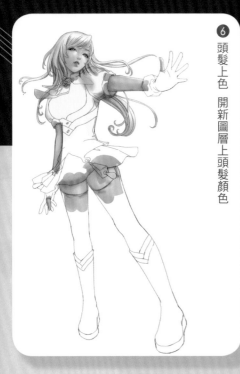

⑥ 頭髮上色 開新圖層上頭髮顏色

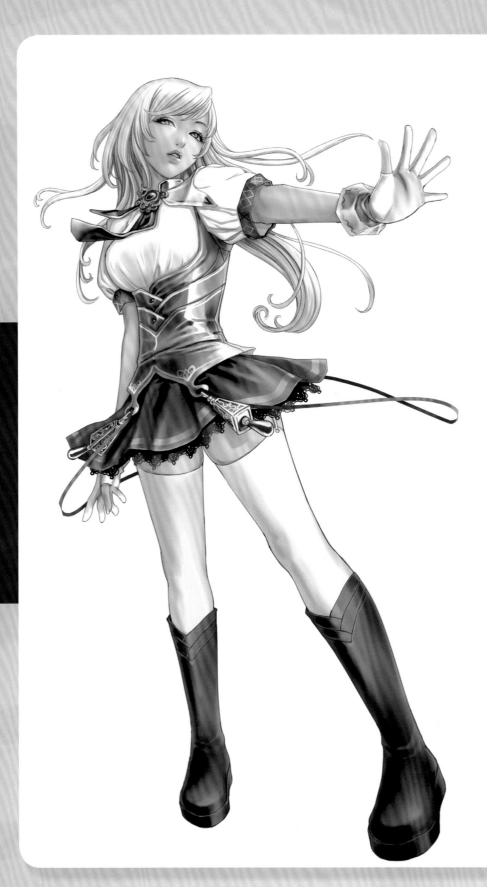

9 人物完成

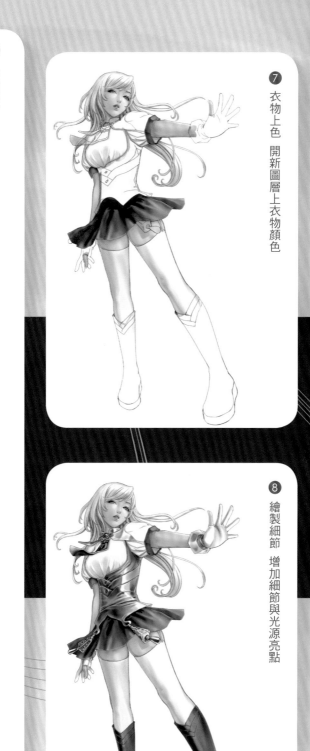

7 衣物上色 開新圖層上衣物顏色

8 繪製細節 增加細節與光源亮點

這是群師聚集的單元，Cmaz邀請台灣知名繪師共襄盛舉。這些插畫讓C.Pro的每一頁都精彩；繪師教學的精闢，令我們敬佩不已。經由賞析與學習，我們深信繪師們將帶領出實力派新生代，讓台灣CG生生不息。

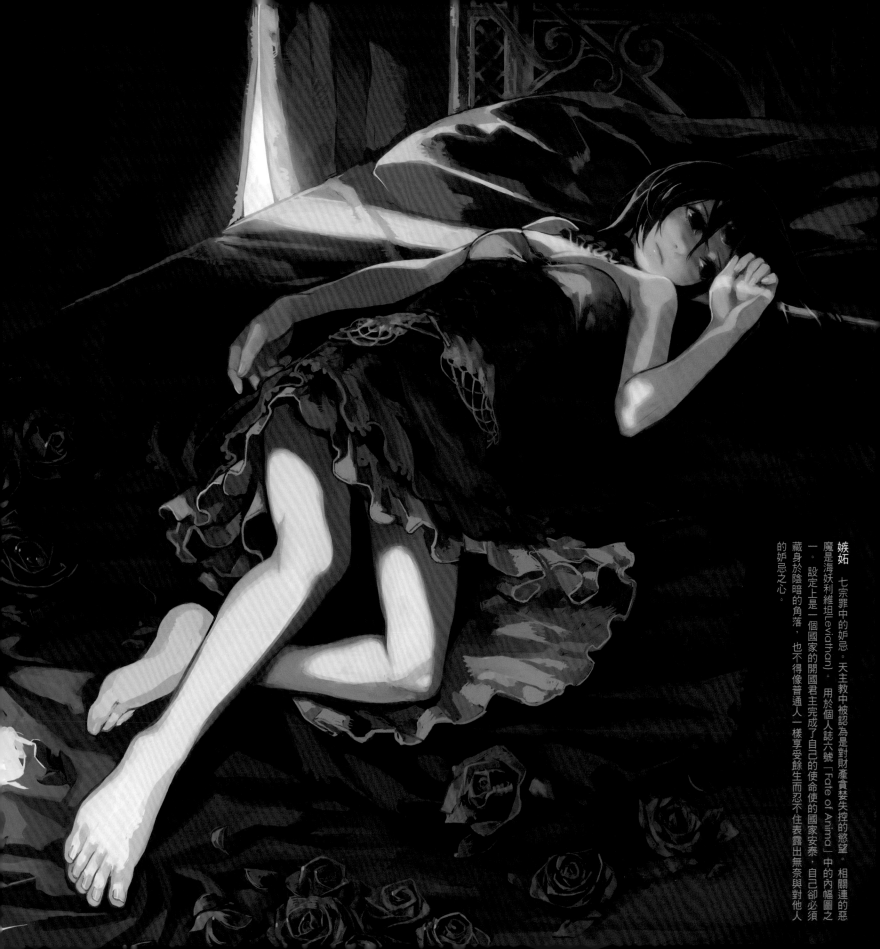

嫉妒　七宗罪中的妒忌。天主教中被認為是對財產貪禁失控的慾望。相關連的惡魔是海妖利維坦Leviathan）。用於個人誌六號「Fate of Anima」中的內幅圖之一。設定上是一個國家的開國君主完成了自己的使命使的國家安泰，自己卻必須藏身於陰暗的角落，也不得像普通人一樣享受餘生而忍不住表露出無奈與對他人的妒忌之心。

蒼印初

Aoin

個人簡介 Profile

自大學畢業後長年待業的米蟲。咖啡因中毒者。目前打算轉職公務員。

最原初的夢想是就職遊戲公司擔任插畫師或是人設。經前輩與同業友人的描述，雖尚無親身經歷的經驗卻已逐漸對國內遊戲產業的環境失去興趣，改朝以當SOHO族的方式繼續在畫圖這條路上遊存。

不過隨著接案次數增加，察覺自己總是違背自己的理念畫圖感到疲憊。同時更確信「興趣與工作兩者不適合共存」這個觀念。

不論是工作也好興趣也好，畫圖這件事情始終都必須是為了自己而作。畫自己喜歡的圖，畫自己滿意的圖，這種出自內心的主動才是熱愛這個行業的表現，這是敝人現在的想法。

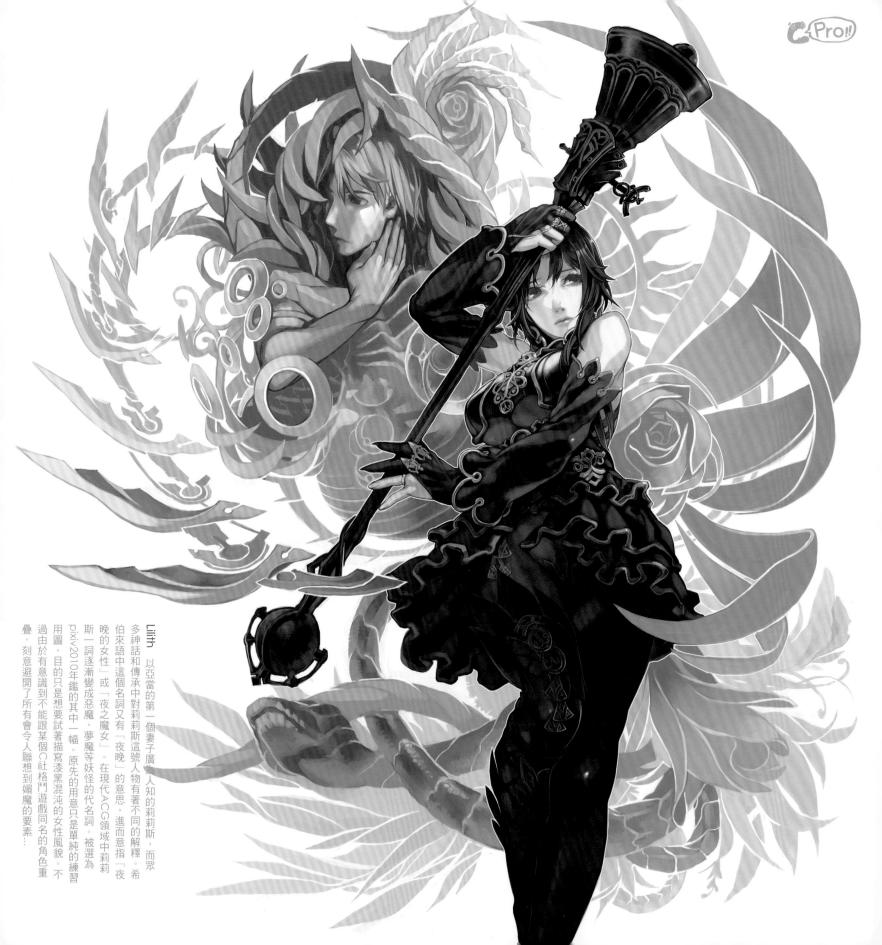

Pro!!

Lilith 以亞當的第一個妻子廣為人知的莉莉斯，而眾多神話和傳承中對莉莉斯這號人物有著不同的解釋。希伯來語中這個名詞又有「夜晚」的意思，進而意指「夜晚的女性」或「夜之魔女」。在現代ACG領域中莉莉斯一詞逐漸變成惡魔，夢魔等妖怪的代名詞。被選為pixiv2010年鑑的其中一幅。原先的用意只是單純的練習用圖，目的只是想要試著描寫漆黑混沌的女性風貌。不過由於有意識到不能跟某個C社格鬥遊戲同名的角色重疊，刻意避開了所有會令人聯想到媚魔的要素…

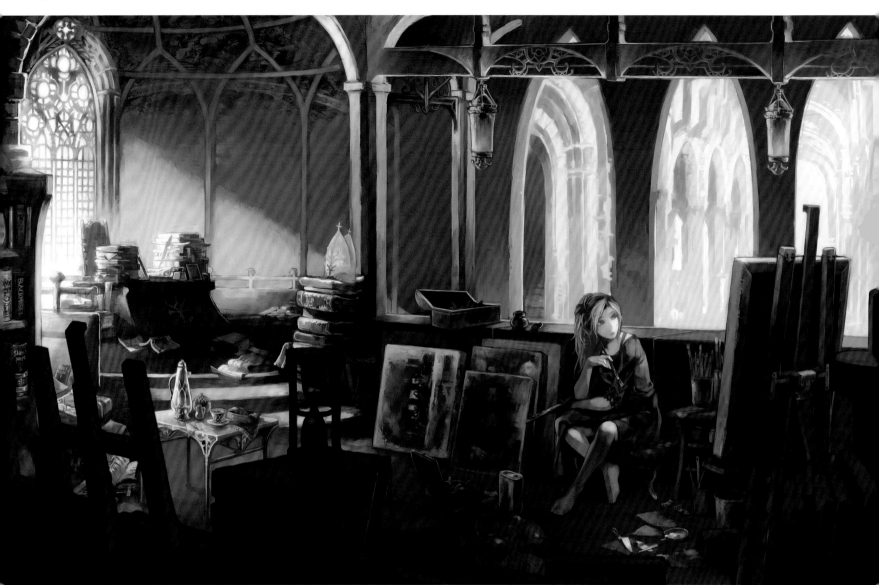

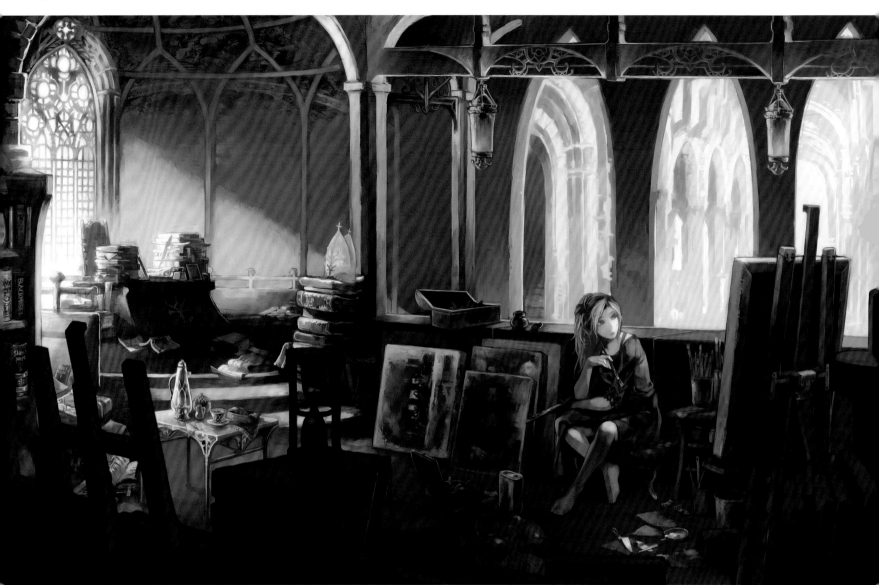

Painting Experience 繪圖經歷

當初接觸到ARIA(水星領航員)這部作品時深深被感動而致力朝治癒系的風格努力,然因諸諸現實因素與周遭影響使的自己商業性的作品越來越多,背離自己理想中的願景乃是最大的困擾。

其實在使用這個名字之前是因為自己原先的名字跟另外一個同業友人的名字巧合相撞了,借此機會也讓自己換個稱呼也有個重新出發的動力與方針。

蒼印初,這個名字的用意是時時警惕自己要保有如蒼窮般開闊的胸懷與初學者般勤的心態。

自曜稱小蒼,同人誌歷十一年,國立師範大學動漫社出身。

除了接過幾件零散的小說封面跟遊戲插畫外,實際就職的經驗可謂皆無。

主要活動範圍為國內同人誌販售會。

目前所屬的社團是與兩名友人成立的非公式自主性團體ACE,名稱由來取自三人筆名的頭文字。由於個個成員受到個人生活上諸多困難,共同作業已在多年前休止。

目前的活動方式是使用共同的攤位或聯攤,各自發表自己的作品。

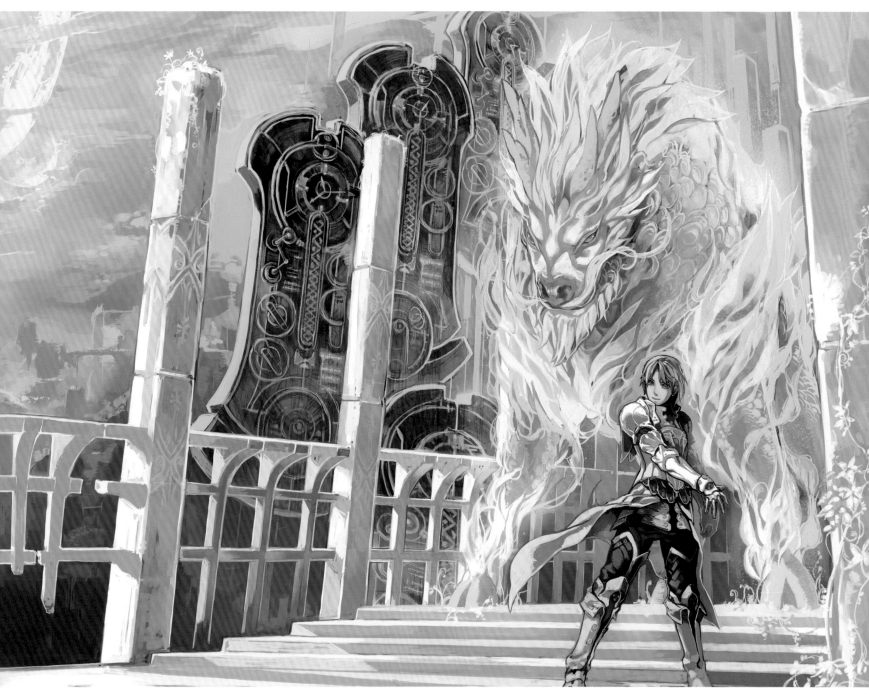

傲慢與謙誠

七宗罪的傲慢與跟其對立的七元德謙遜。同樣源自於天主教的七元德相較之下比七宗罪要來的鮮為人知。傲慢也被認為是七大罪的源頭，也是最深重的一項。優越的慾望。但丁在神曲中對傲慢所做的詮釋為「對自己的喜愛變質成對他者的憎恨與輕蔑」。跟傲慢相關連的惡魔就是有名的墮天使路西法。用於個人誌六號「Fate of Anima」中的內幅圖之一。

有關七罪的資料非常多也很好找，牆壁上獅子圖樣的雕飾是十六世紀的一個版畫家Hans Burgkmair用動物來表現與傲慢關連的惡魔。相對的有關七德的描述就很少，筆者在這邊選擇了中國傳說不殺不虐的仁獸麒麟來代表。

P_{RO} Aoin

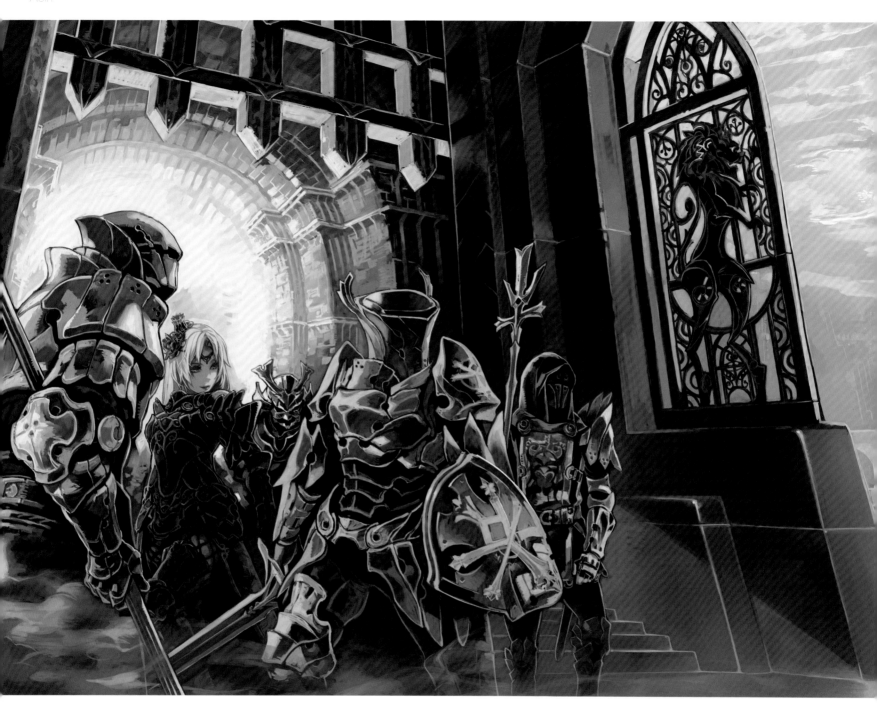

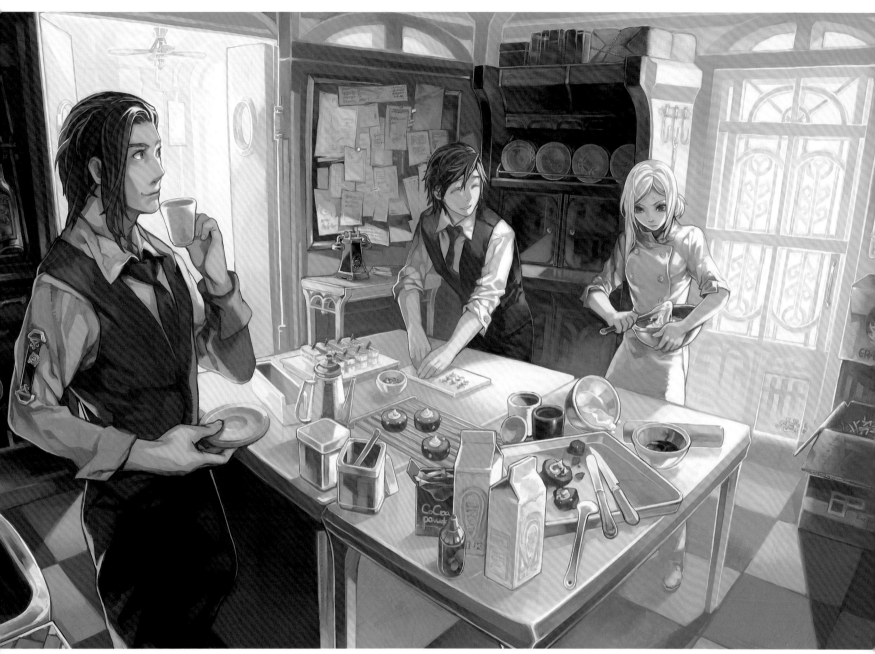

pâtissier pâtissier是法語，意思
是糕點師傅。同語意的pâtissière則
是專指女性糕點師傅。不過單獨使用
pâtissier時則是不論性別皆指糕點師的
意思。在歐洲特別是德國，糕點師是一
個對女性來說是個非常熱門的職業。糕點師是
比例超過全國糕點師總數的一半以
上。而在法國糕點師的價值與社會地
位等同於醫師。pixiv發表用練習圖
主題是一群被社會所遺棄的人們開設
的蛋糕店。同時也是服務生的手藝比
糕點師還要好的蛋糕店。

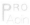

個人網站 Blog

Blog：http://blog.roodo.com/aoin
Pixiv：http://www.pixiv.net/member.php?id=537853

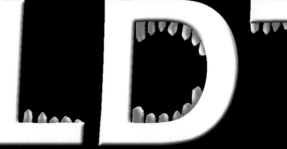

個人簡介 Profile

大家好我是LDT。

熱愛本土文化及特色，並發揮成另類的創作題材，將台灣本土火車與創意巧妙地結合、誕生出一系列趣味橫生的作品，於2005年與大溪地瓜餅、PUMP組成「大LP」本土創作團體，擅長於寫實的光影技法及顏色對比的應用與本土元素作結合，美感中帶有怪異、怪異中帶有美感，風格奇特怪誕，目前定居台北擔任遊戲美術一職。

部落格(BLOG)：
http://blog.yam.com/f0926037309

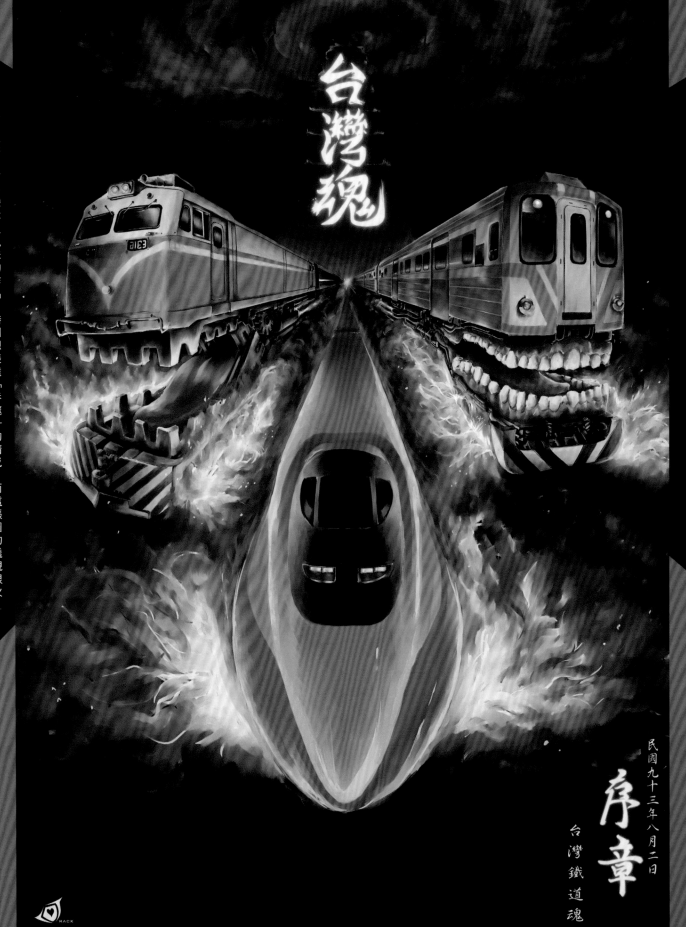

台灣魂 想畫出有台灣本土風味的作品，特別想表達「吞噬」的情感，而這張圖的透視跟火焰對個人來說則是一個高難度的挑戰。

台灣魂

民國九十三年八月二日

序章

台灣鐵道魂

歡樂城　想用畫筆表達出城市街景的喜感，充滿奇形怪狀的建築跟交通工具十分有趣，當然在構圖上的透視也是苦惱許久的部分。

繪圖經歷

Painting Experience

高中時期因緣際會下結識了喜愛畫的夥伴。初次接觸到電繪軟體及繪圖板。在創作上也有了更大的發揮空間及更多的可能性。

也感謝一同競爭的高中夥伴（大溪地瓜餅）讓我在求學期間創造了多項競賽佳績。

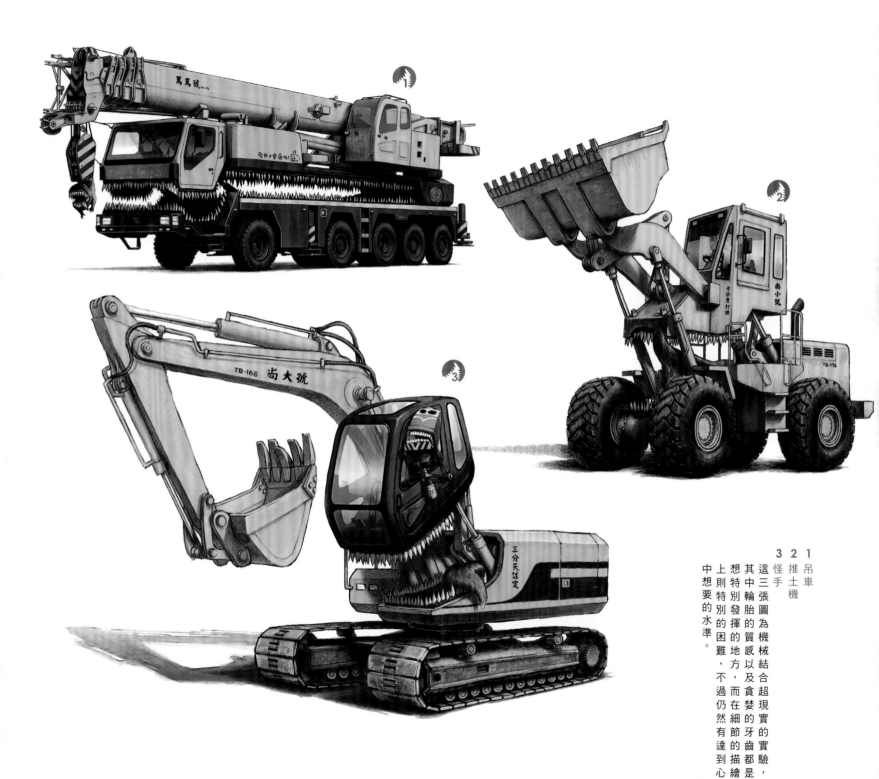

3 2 1
怪 推 吊
手 土 車
　 機

這三張圖為機械結合超現實的實驗，其中輪胎的質感以及貪婪的牙齒都是想特別發揮的地方，而在細節的描繪上則特別的困難，不過仍然有達到心中想要的水準。

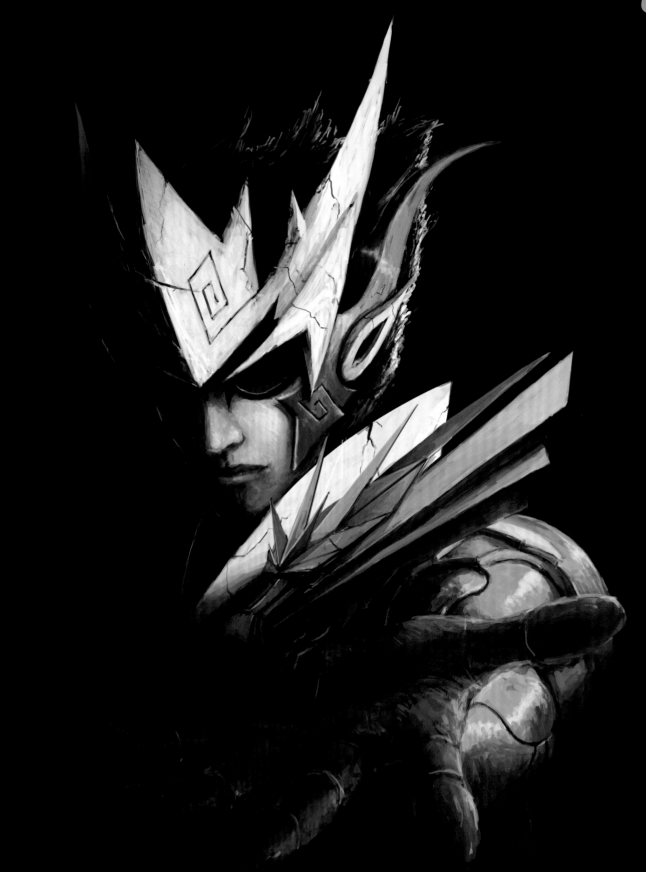

摺紙戰士
用灰階跟厚塗來表達摺紙戰士的不同風貌，其中光影的強烈對比個人非常喜歡，在放大的手掌部位則是刻畫了相當長的時間。

PERSONAL ART COLLECTION

©2009 LDT Present.All rights Reserved.

Portfolio

作品介紹

LDT原創畫集

從2004至2009年累積的作品，
經篩選、整理、編排成冊。

作品裡融入一些個人的想法及觀
感，希望能與你分享我的創作及
我的異想世界。

從紙質磅數到封面的裝訂方式，
從個人電腦的CMYK校色到印刷
廠的打樣校色。

雖然全都是第一次執行，但在品
質上絕對是完整呈現。

也請大家多多指教。

Personal
Art Collection

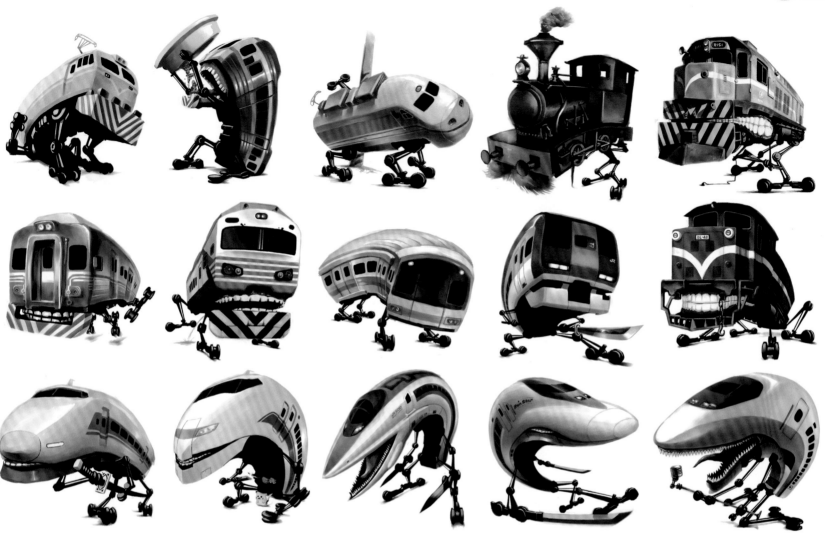

火車犬　用超現實的風格來詮釋各種火車的樣貌，個人仍然是最喜歡牙齒的部分，但在同時表現火車動感又要兼具喜感的部分則是拿捏得相當久。

比賽經歷

Competiton Experience
2002年　　6月　廢氣排放定檢徵徽比賽 第二名
　　　　　　7月　歡樂、希望、繪長庚繪圖競賽 第二名
　　　　　10月　第二屆全國鞋樣創新設計競賽 佳作
　　　　　11月　挑戰2008全民漫畫比賽 佳作
　　　　　12月　有情世界關懷彼此漫畫比賽 入選
2005年　　2月　第一屆奇幻藝術比賽 后土獎 佳作
2006年　　3月　國軍花東軍檢署海報比賽 第一名
2007年　　5月　2007第一屆情緒飲料創意瓶身設計大賽 金賞
2009年　　3月　Nike 原生插畫創意募集 TOP FIVE

技術教學

01 將欲臨摹之照片的線稿勾出

02 依遠景近景分圖層上色

03 亮暗.亮暗逐步上色

04 照片色彩僅供參考,主色調可自己改變

05 將火車人描繪進實景.可以此練習物體光影的投射及分佈

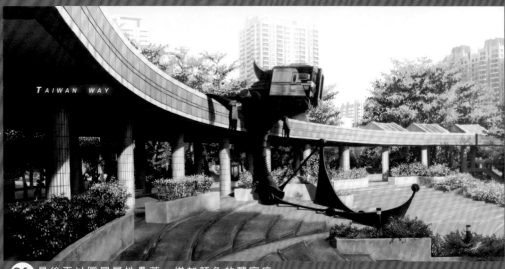

06 最後再以圖層屬性疊蓋,增加顏色的豐富度

聯絡方式
博客(BLOG)：www.wretch.cc/blog/waterr2
搜尋關鍵字：WaterRing
其他：waterring2@gmail.com
巴哈畫家ID：waterring

Professional
WaterRing

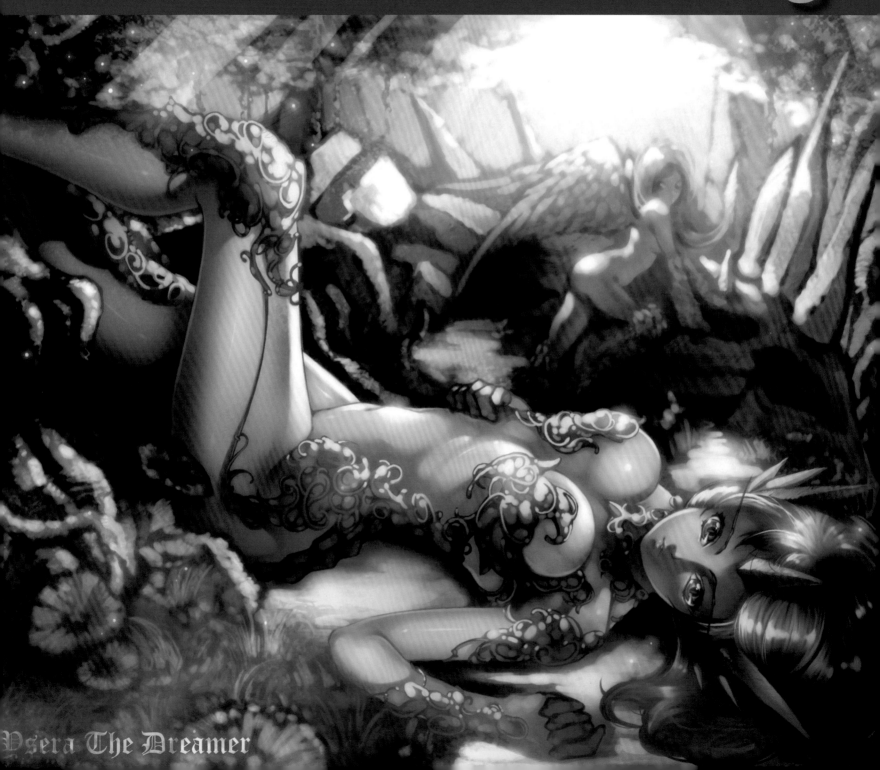

Ysera The Dreamer

Ysera

翡翠龍伊瑟拉

繼黑龍公主奧妮克希亞以及龍后雅立史卓莎後，想畫一隻
比較沒有人注意的龍，WOW中五大龍的第二隻雌龍伊瑟
拉就成為了首選。因為連暴雪的設定中都沒有伊瑟拉的服
裝設定，所以在決定要讓他穿什麼衣服時傷透腦筋，最後
畫出連自己也解釋不出來的衣服，這揪竟是盔甲呢還是…

背景的青綠守護者個人最喜歡，這張圖也是第一次在同一
個畫面上譜出兩個人物，同時要注意視覺導引的動線，在
構圖的時候有卡了滿久的時間。

應該就是同時要構圖兩個人物的地方，同時背景的複雜度
也算是我畫過的圖算高的，不過現在比起來，中秋節的圖
才是真正的惡夢。

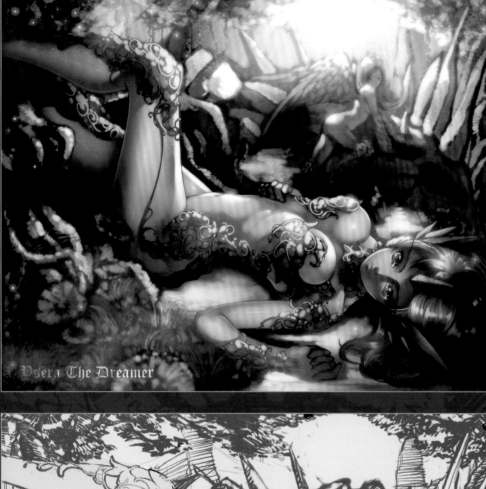

Ysera The Dreamer

景深製作
技巧教學

01

這期WaterRing要用伊瑟拉來介紹大家一個製作景深的好方法，首先不知道什麼是景深的同學可以上網搜尋再繼續往下看。製造景深可以讓主體明確的表達出來。

首先在構圖的時候我們必須知道近景、主體、遠景的位置。如圖表示，紅色部份為近景、綠色為主體、藍色為遠景。

02

在完成背景的上色時，複製一個一樣的圖層，筆者在這邊用完成圖做示範，因為開原檔非常麻煩懶）。

03

接著在濾鏡\雜訊中選擇污點與刮痕，這個功能非常少人知道。

04

將強度調到4，其實可以隨著預視作調整，下面的那一欄不用調整，接著按確定。

05

針對新開的圖層使用遮色片功能，然後將要表達景深的地方使用筆刷刷出來，如果不會使用遮色片的同學要多多用功啦…

06

景深營造完成後會有這樣的效果，顏色邊界會變得圓滑，尤其是反差大的地方。要注意，用高斯模糊營造景深的效果是很差的。

顏色邊界會變圓滑

FINISH

Alert!!

高斯模糊無差別的模糊方式，並不符合人眼容易辨別高明度色彩邊緣的準則，所以盡量不要對背景使用這個特效。

白蛇－魑

當初創作的動機為：為了一系列的圖，魑魅魍魎所做的人設，在設定中魑為白蛇巫師，用出團的概念來講就是補師的位置。另外三隻當然就是盜賊、符術師跟戰士，設定混很大，現在才完成四分之一。

過程中覺得遇到的困難有：服裝，因為魑魅魍魎是山中的鬼怪，既不能弄得太強像BOSS，又要保留中國的味道，衣服的搭配上用了很多的貴金屬，金屬鍊跟乳貼很有鬼怪跟SM的味道（大概）。

個人最喜歡這張圖的地方為：法國捲，法國捲是我的最愛，尤其是長到不行的大波浪，接著就炸了，因為剩下三隻不能畫大捲了。我是超級長捲髮控。

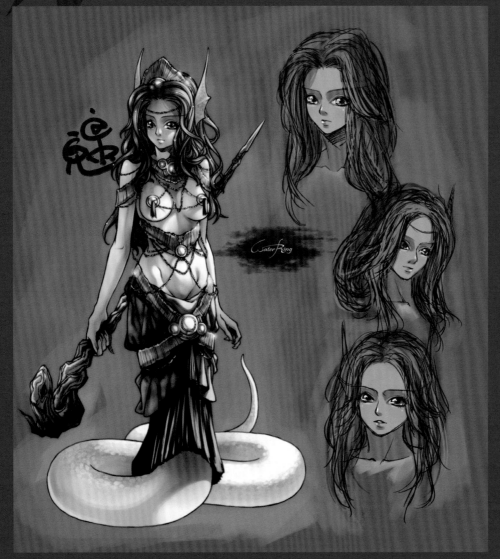

巴哈WOW進版圖系列

薩菲隆

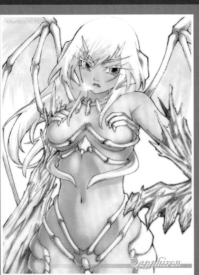

奧妮克希亞

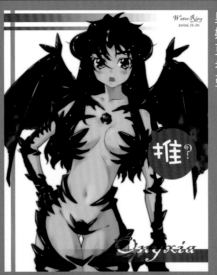

哈霍蘭公主

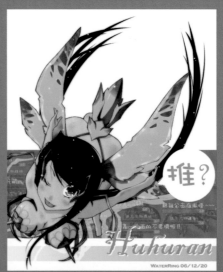

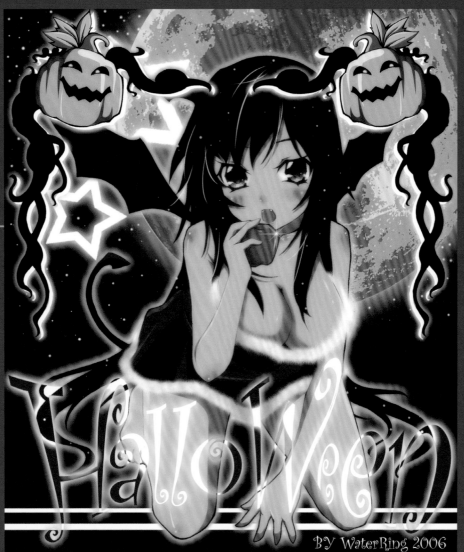

鳳鷹

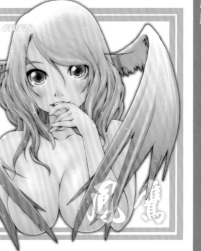

個人簡介 Profile

　中文系出身，從事出版業數年，最終還是割捨不下繪圖的樂趣而投身創作。目前主業為論件計酬接案，內容以繪製2D插畫、3D貼圖為主。

聯絡作者 Contact

博客(BLOG)：http://suoni.pixnet.net/blog(Suoni's Artwork)
deviantART：http://suonimac.deviantart.com/
其他：gsuoni@gmail.com

索尼 Suoni

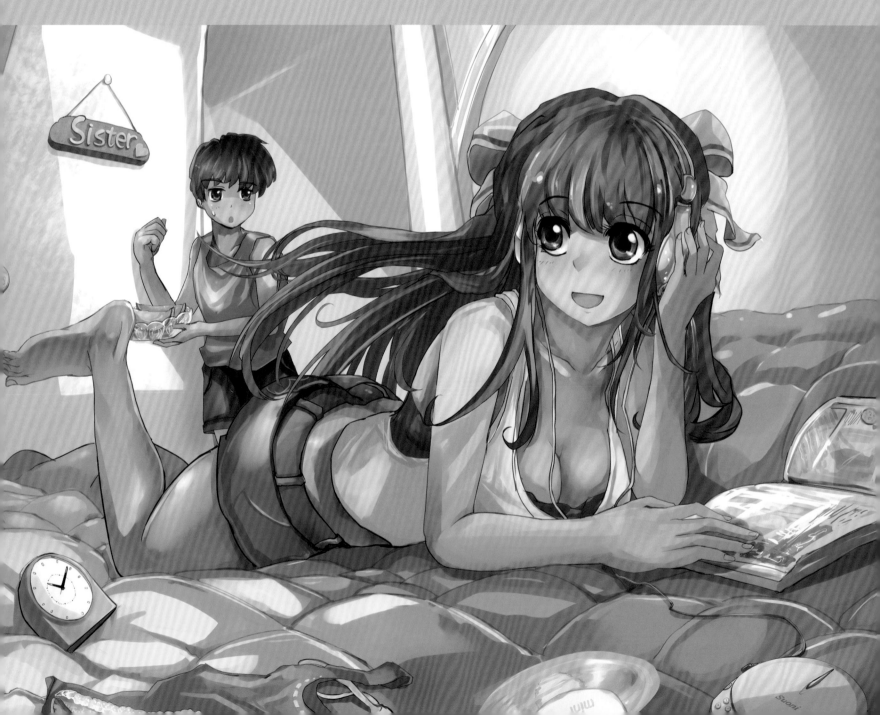

PRO
Souni

呼啦圈

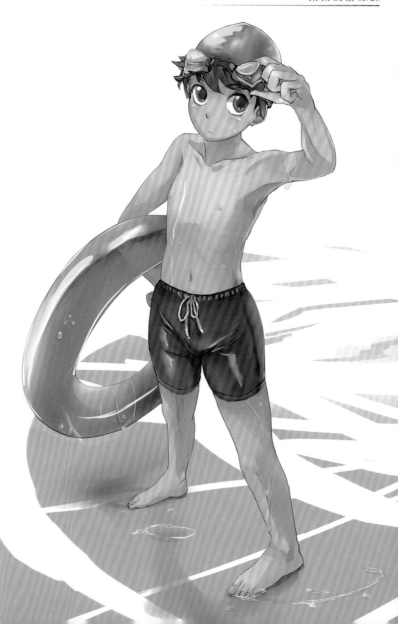

弟弟的游泳課

繪圖經歷 Painting Experience

河圖出版社封面插畫外包。
宇峻奧汀美術外包。
日本同人社團CG外包。
《Pixiv年鑑2009》收錄作者。

《Sister & Brother》

　　姐弟系列是從2008年9月起開始創作，主題環繞著在家穿著隨便的姐姐、以及深受困擾的弟弟，是隨處可見的普通姐弟。從這系列發表以來，每當筆名被介紹給新朋友認識時，就經常得到：「是那個畫大姐姐的索尼嗎？」這樣的回應……這真是太過分了。請大家不要忽視弟弟的存在！

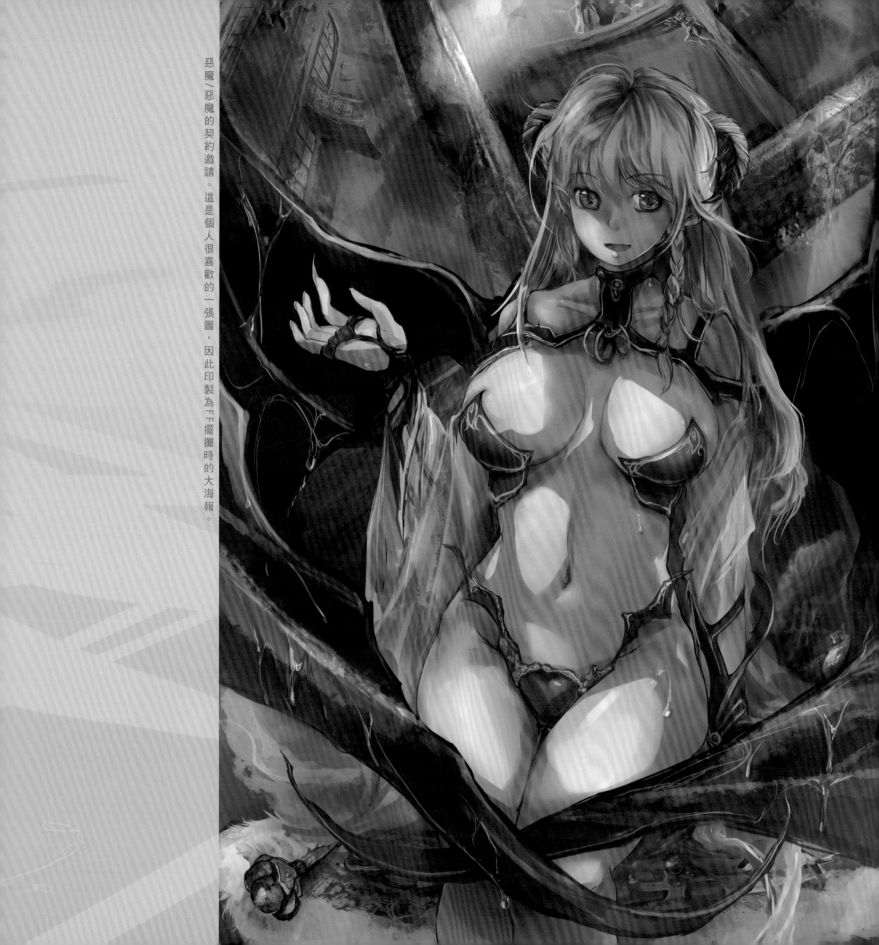

惡魔/惡魔的契約邀請。這是個人很喜歡的一張圖，因此印製為FF擺攤時的大海報。

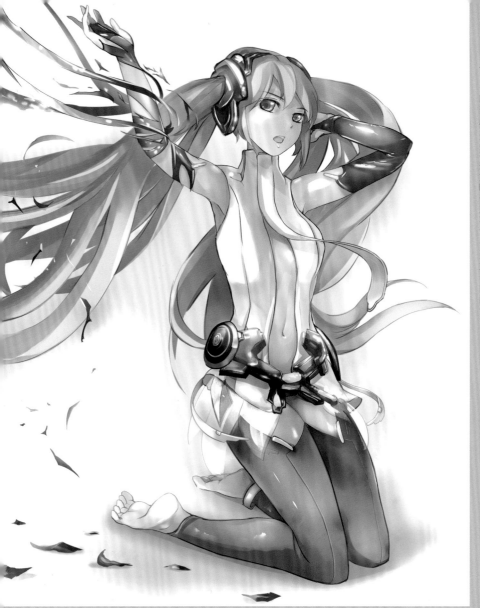

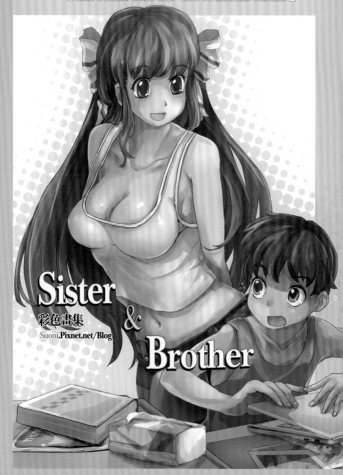

MIKU append／初音在2010/4/30推出的新音源包「MIKU append」外盒上的新造型。Vocaloid 是我少數會畫二次創作的題材。可能是因為這些角色都只有簡單的人物設定，沒有劇情上的包袱，在以自己的畫風來詮釋造型時也就不會受到太多的限制。

Sister & Brother

□ Sister & Brother Series 2008 - 2009 CG Illustration Collection □

Sister
&
Brother

彩色畫集
Suoni.Pixnet.net/Blog

Portfolio | 作品介紹

彩色畫集《Sister & Brother》（FF14初刊／
A4全彩／16頁）

國內於FF會場攤位販售，日本於とらのあな
（虎之穴）網站通販。

索尼 Suoni 的 上色過程技巧教學

01 草稿

首先畫草稿，先抓整體感覺，等後面的步驟再慢慢處理細節。

02 灰階（局部）

這張圖採用灰階上色法，也就是先用深淺不同的灰色畫出各個部位，再疊上顏色，好處是可以快速掌握明暗對比，且便於調整色調。

03 灰階（整體）

將整張圖的灰階稿完成。皮膚、頭髮、衣服等區塊的圖層各自獨立，之後如果要分別調整明暗會比較方便。

04 疊色（局部）

以覆蓋顏色的方式在各個灰階圖層上色。上層塗單一顏色，下層就是灰階圖層。這裡使用的軟體是日本繪圖軟體 SAI，當然用 Photoshop 或 Painter 也可以達到相同效果。圖層不一定要設成「覆蓋」屬性，可以依照作品風格嘗試其他設定。

PRO
Souni

只用單色疊上灰階圖層的話，顏色太過一致，因此繼續追加顏色變化。大體上仍然照一開始的明暗規劃走，細部則隨機調整，在物件的邊緣添加陰影或亮光，可以讓畫面看起來更清晰。

刻畫細部　07

基本顏色配置完成，這也就是成品的預覽圖。

疊色（整體）　05

06

整理線稿

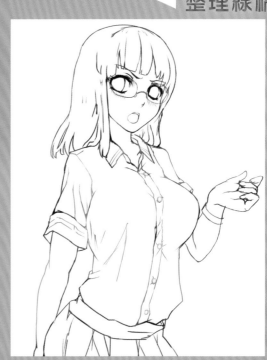

將原本雜亂的草稿修成乾淨的線稿。一般都是在上色之前就先完成線稿，不過因為我經常等不及想要上色，所以都會把描線稿的動作拖到很後面……

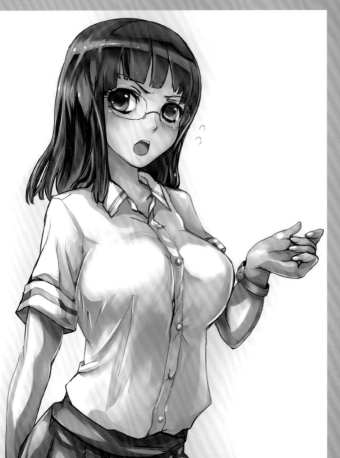

最後再加強陰影及細節就完成了！

完成　08

艾可小涼

AcoRyo

個人簡介 Profile

目前在遊戲公司擔任美術設計，雖然作息一切正常不過仍然常常因為壓力而失眠(苦笑)，上班期間即使一直畫著自己不擅長的東西但也學習到了很多，唯一可惜的是畫圖的精神力都在工作中消耗掉了反而很少畫自己的東西，現在平日創作都是把生活的事情畫成四格漫畫貼在BLOG。

繪圖經歷 Paintint Experience

從小一直到高中都是升學，直到大學才選擇了設計學院，雖然那麼晚才轉換跑道重新學習畫圖這件事比起很多人慢了點，但是仍然很高興，直到畢業都能夠做自己想做的事情，就是不斷地畫圖，不管是畫什麼！

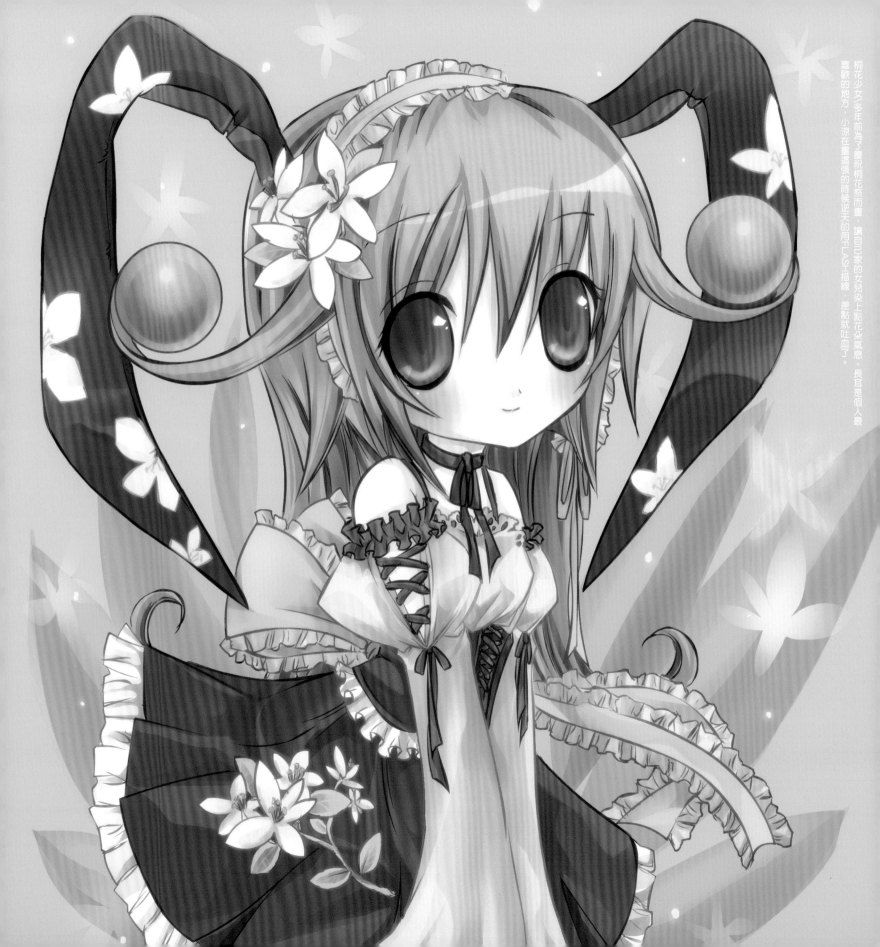

桐花少女／多年前為了慶祝桐花祭而畫，讓自己家的女兒染上點花朵氣息。長耳是個人最喜歡的地方，小涼在畫邊張的時候逆天的用FLASH描線，差點就吐血了。

聯絡方式 Contact

博客(BLOG)：http://diary.blog.yam.com/mimiya

個人網頁：http://www.glog.cc/mimiya

搜尋關鍵字：pixivID=481697

思念/想念在日本留學的彼式，點上了跟自己有相同位置的痣，但是跟草稿比起來整張像是砍掉重練…

可米子/當初友人的冥戰錄發行，於是畫了該站的刊版娘來宣傳一下（同時也是刊娘設計者），粉嫩又帶點華麗的顏色相當的喜歡，可是因為很趕所以只花了一小時…

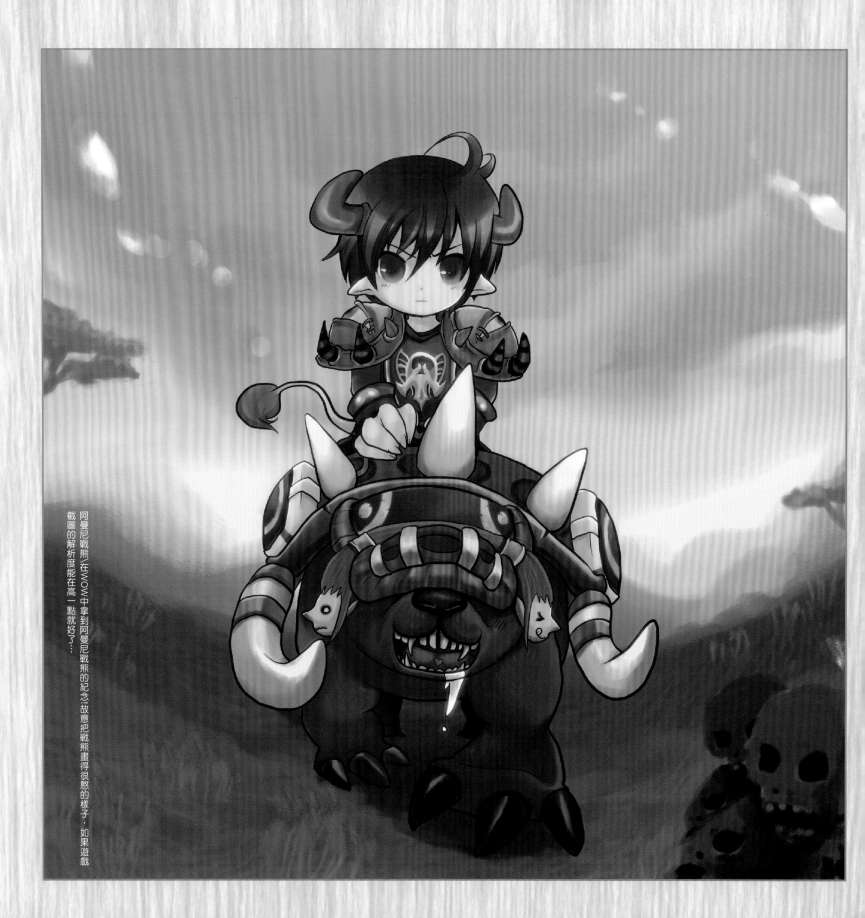

阿曼尼戰熊在WOW中拿到阿曼尼戰熊的紀念，故意把戰熊畫得很憨的樣子，如果遊戲截圖的解析度能在高一點就好了…

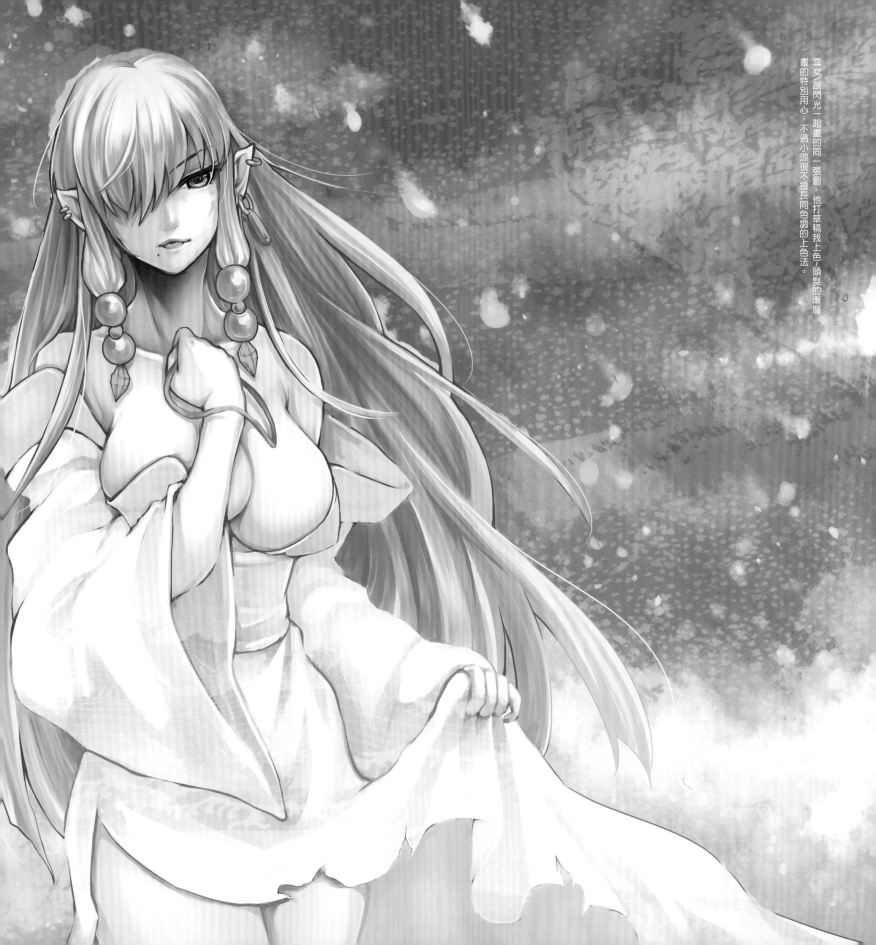

雪女跟閃光一起畫的同一張圖，他打草稿我上色，頭髮的漸層畫的特別用心，不過小涼很不擅長同色調的上色法。

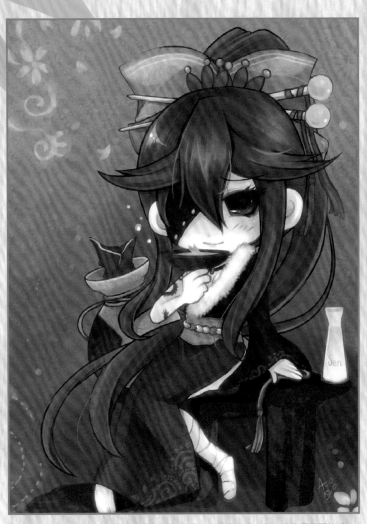

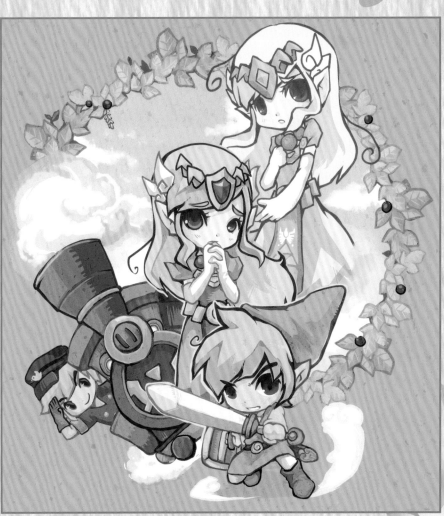

晚屍衣\祝賀閃光在日本的學校開學所畫的賀圖,主題是他的女兒,淺嘗酒微醺的感覺。可是被閃光說很多地方畫錯,明明就是他沒畫仔細!

薩爾達傳說\台灣推出大地汽笛時所創作的紀念賀圖,個人喜歡貓眼克林!

Cait

個人簡介 Profile

　　因喜歡動漫作品而開始接觸畫圖，後來漸漸地沈迷和投入了；摸索光影和質感的過程相當有趣，為希望能畫出心中的理想境界努力著。繪畫主題大多為可愛女孩，也開始向其他方向嘗試。目前是插畫工作者，也因此碰觸了平常很少畫的風格作品。

Contact
cait0000@yahoo.com.tw

Blog
博客(BLOG)：http://blog.yam.com/caitaron
巴哈畫家ID：t0161383
PIXIV ID：573302

Miku（（♪）/參加巴哈V家聖誕歌謠祭的桌布圖，畫的是穿著公主裝的Miku，背景的構圖想用水的漣漪光影來表現出聲音的感覺。

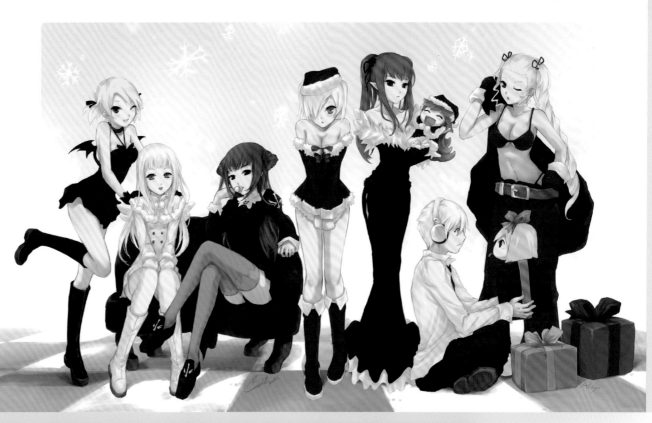

Merry X'mas Day／聖誕節賀圖，人物是在「e-joy ROxRO」裡畫的漫畫角色，因為很喜歡他們所以來個大合照。

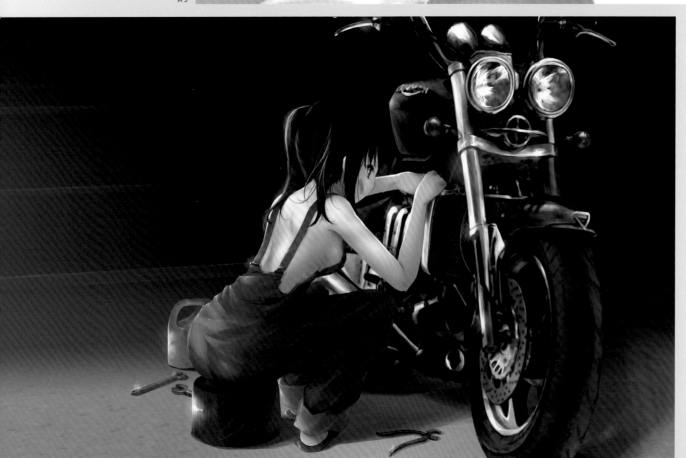

重機少女／一時興起想畫重型機車，於是照著照片來畫，經過反覆的塗塗改改後終於比較接近想要的感覺了；獨自在車庫裡修理著機車的女孩，主題想表現出埋首於喜愛工作的專注與平和感。

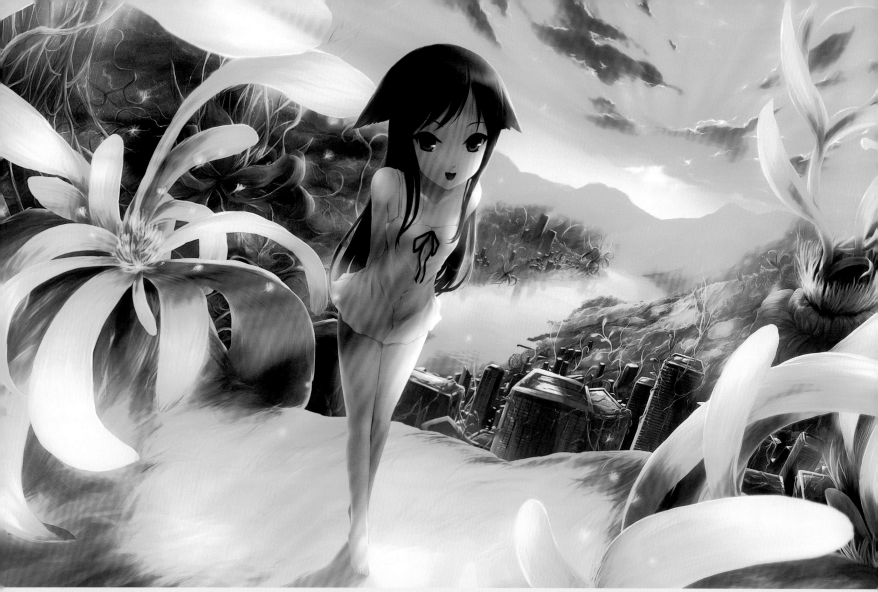

The beautiful world／想為「沙耶の唄」畫出屬於主角兩人的世界結局；心裡所追求的幸福與現實的衝擊，腦裡則出現了這樣的構圖，試著浮現遊戲裡的劇情。很少畫出較細的遠景背景。

繪圖經歷 Painting Experience

平常畫的圖常會在網路上和同好交流討論，學習的對象出自於自己喜愛的作品、繪師；如村田蓮爾、Tony（敬稱略），現在則無故定。曾為「e-joy ROxRO」的特約繪者，刊載有趣的小品漫畫。現為「河圖文化」特約封面繪者，以及其他的繪圖工作。

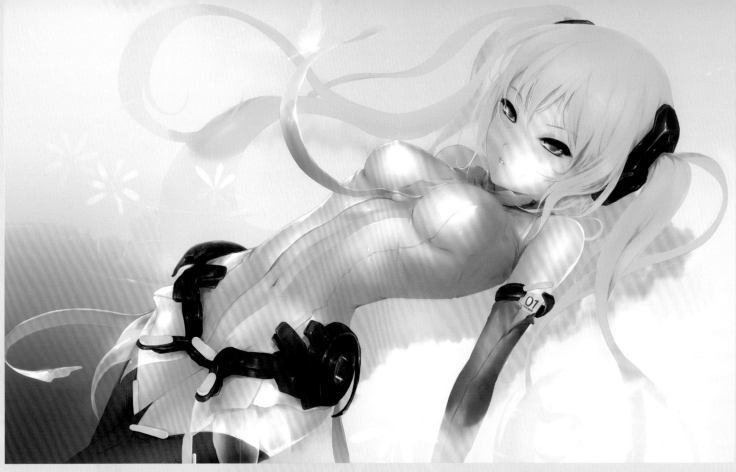

MIKU Append／初音ミク的MIKU Append，可愛與性感兼具的造型，風格想偏向優美的幻想氣氛。

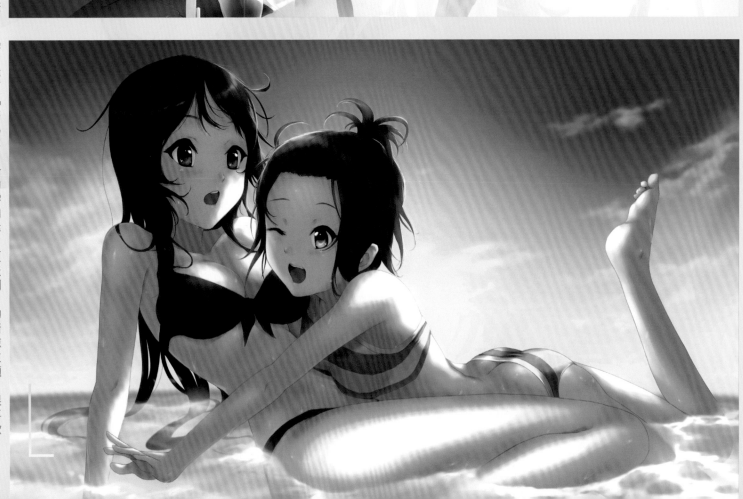

澪＆律／「K-ON！」的澪和律，夏天到了的清涼主題，很喜歡陽光和水所表現出來的皮膚質感。

立花姫子／嘗試喜愛的動畫風格，也是畫了喜愛的黃昏美感。

企鵝
CAEE

個人簡介 Profile

一隻只喜歡蹲在電腦前面玩遊戲與創作的企鵝，因為非常喜歡企鵝所以常自稱是企鵝，對喜愛的事物經常做出令人難以理解的舉動。

座右銘：我的畫筆與創意是給人們帶來歡樂而存在！

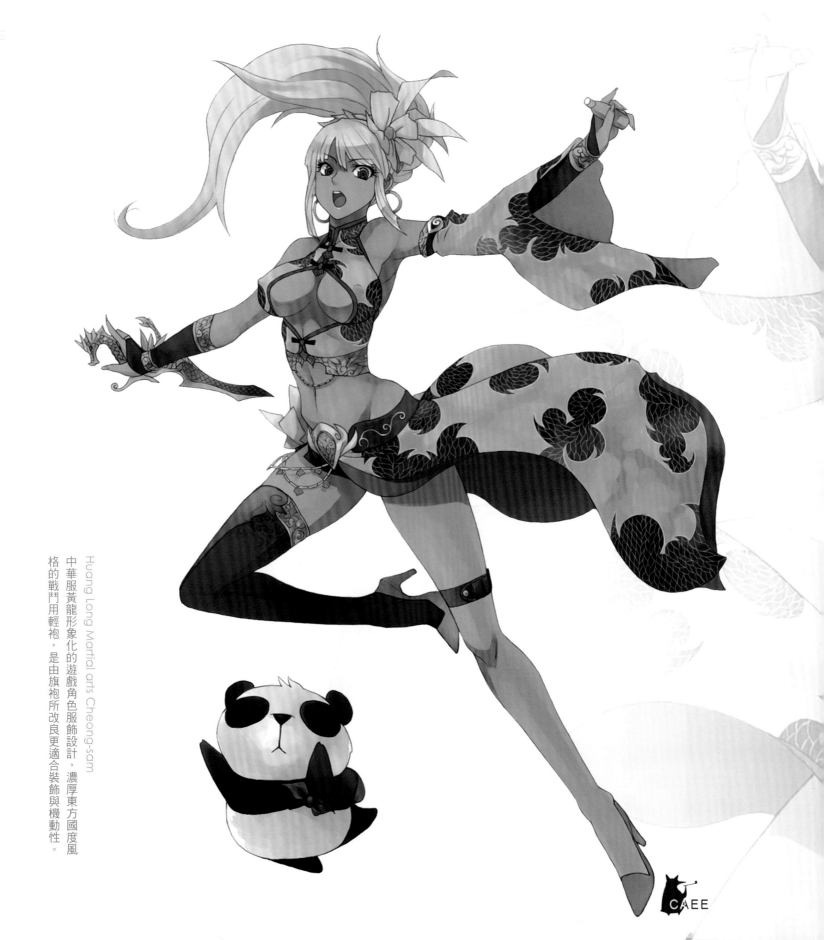

中華服黃龍形象化的遊戲角色服飾設計，濃厚東方國度風格的戰鬥用輕袍，是由旗袍所改良更適合裝飾與機動性。

Huang Long Martial arts Cheong-sam

CAEE

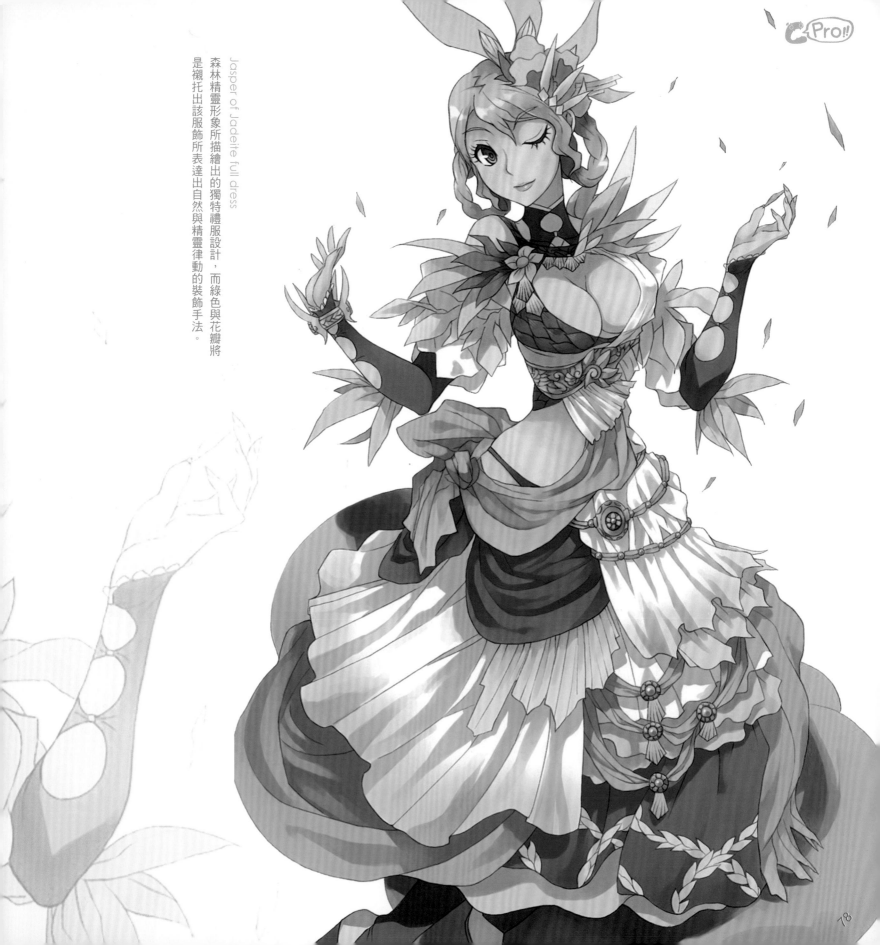

Jasper of Jadeite full dress

森林精靈形象所描繪出的獨特禮服設計，而綠色與花瓣將是襯托出該服飾所表達出自然與精靈律動的裝飾手法。

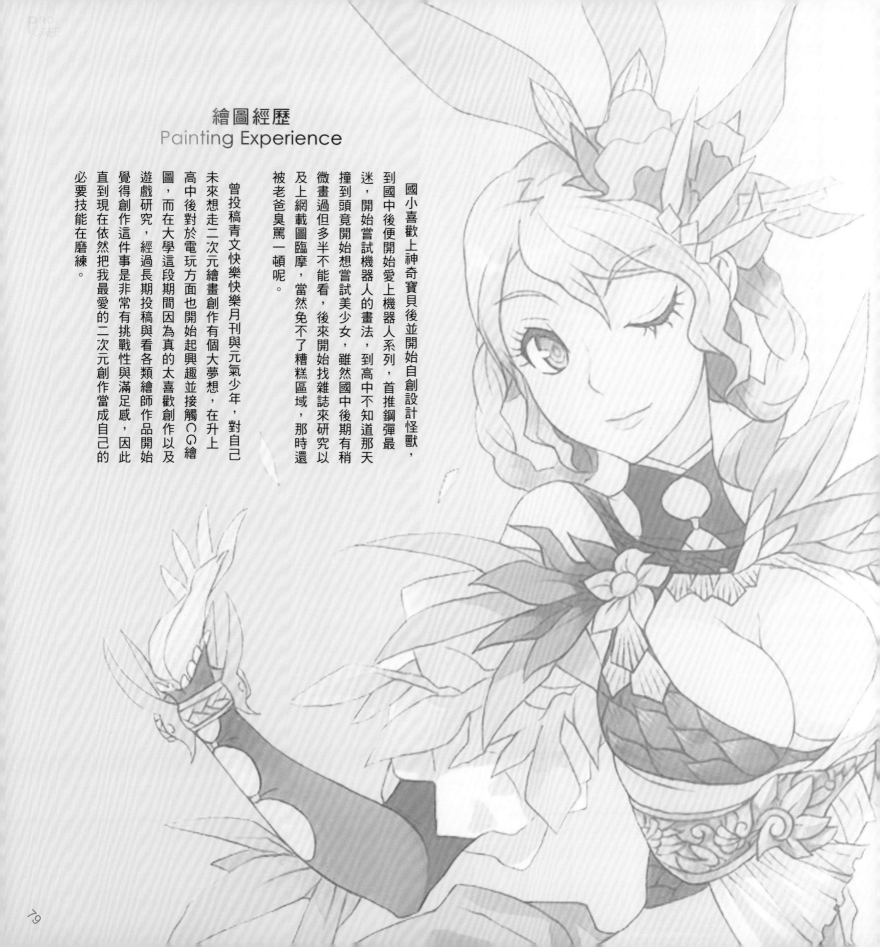

繪圖經歷
Painting Experience

國小喜歡上神奇寶貝後並開始自創設計怪獸，到國中後便開始愛上機器人系列，首推鋼彈最迷，開始嘗試機器人的畫法，到高中不知道那天撞到頭竟開始想嘗試美少女，雖然國中後期有稍微畫過但多半不能看，後來開始找雜誌來研究以及上網載圖臨摩，當然免不了糟糕區域，那時還被老爸臭罵一頓呢。

曾投稿青文快樂快樂月刊與元氣少年，對自己未來想走二次元繪畫創作有個大夢想，在升上高中後對於電玩方面也開始起興趣並接觸CG繪圖，而在大學這段期間因為真的太喜歡繪師作品以及遊戲研究，經過長期投稿與看各類繪圖開始覺得創作這件事是非常有挑戰性與滿足感，因此直到現在依然把我最愛的二次元創作當成自己的必要技能在磨練。

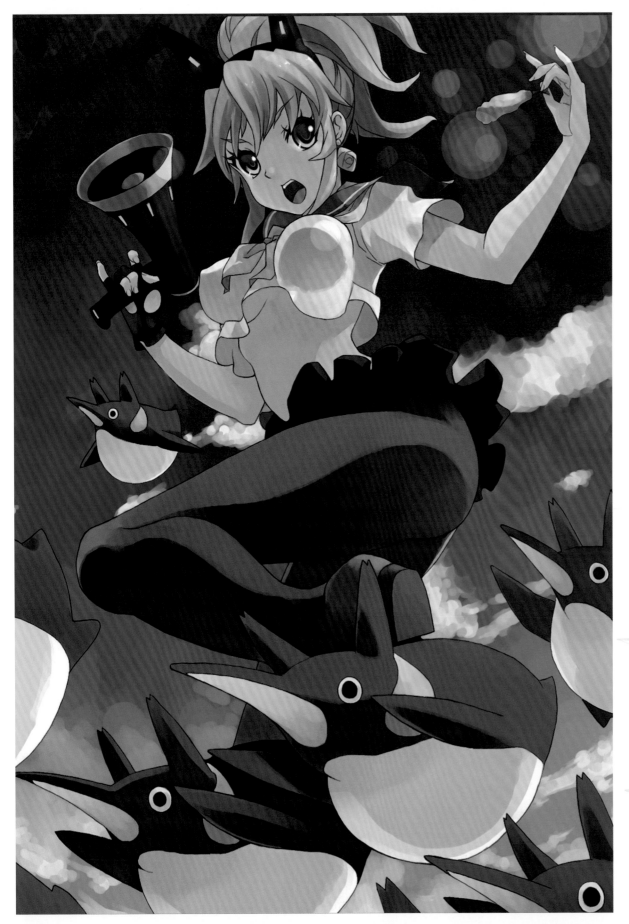

Penguin Troop
水手服少女代表長耳企鵝中的女王，如果使用炸蝦將可召喚出許多企鵝大軍前來支援！

個人網站 Blog

PIXIV是個很棒的CG二次元創作網頁,裡面可以挖到許多繪師的作品與創作手法,喜歡者可以加入這網站,屬於會員制。

http://moiriran.blogspot.com/2008/08/11.html

http://blog.yam.com/blaze/article/14156474

Reckless Emilia

遊戲GRANADO ESPADA中新角色的明信片設計,加入黑貓貓耳朵是因為對於角色濃厚的感覺而加的,因為她真的太適合了!

Reckless Emilia
GRANADO ESPADA 暴走エミリア

Rotix

Professional

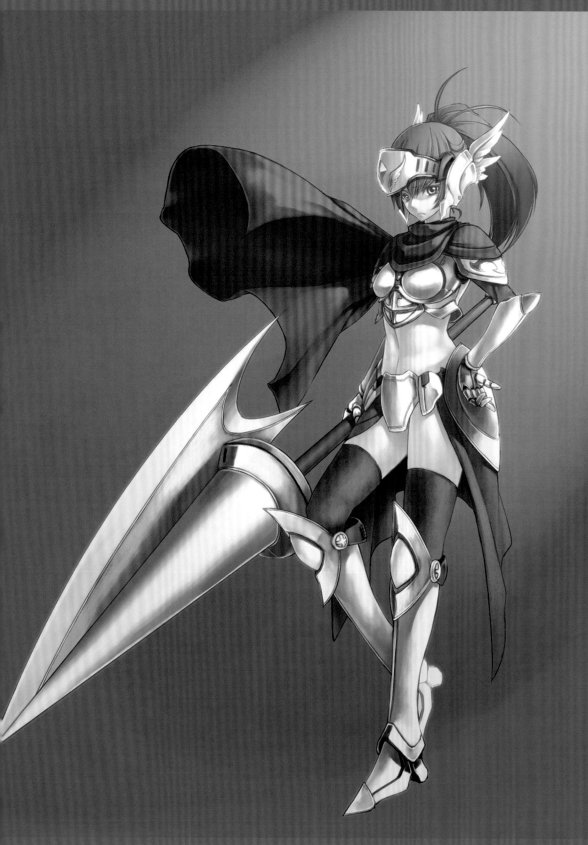

個人簡介Profile

從事ACG創作的地球人一名、目前靠著萌、空氣、SOHO維生。

繪圖經歷Painting Experience

喜歡塗鴉，從小到大課本從沒乾淨過，裡面畫滿著當時流行的洛克人、神奇寶貝、七龍珠⋯等等卡通人物。後來接觸了山本和枝的遊戲而受到"啟萌"，開始畫起美少女，也正式進入CG的世界。

有一陣子沒有交手囉＼因為電腦不讓我跟朋友連線世紀帝國⋯而導致取材十分困難啊（大誤），喜歡披風的質感。

獄焰的使者\洛克人的同人繪，當時在複習洛克人六，因為邊玩邊畫所以進
度十分緩慢（炸）。

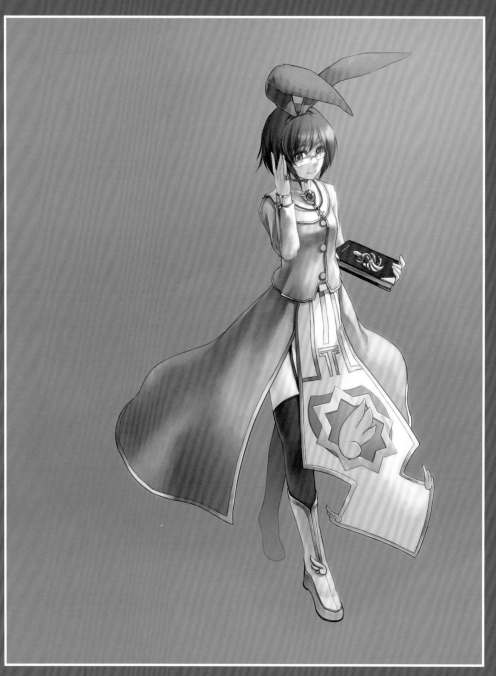

我還少個僧侶\一樣為遊戲王的同人繪。

廣寒宮的日常—繪製歷程分享

STEP 05

草圖：根據骨架將草圖繪製出來。臨時在背景偷偷塞了一隻吳剛…XD

STEP 06

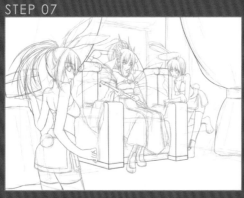

關掉骨架之後，準備開始勾勒線稿。

STEP 07

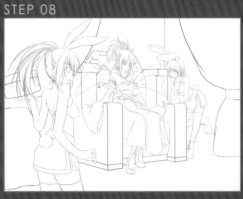

依據草圖將線稿勾勒出來，忽然覺得吳剛很礙眼，所以又拿掉了（喂）

STEP 08

關掉草稿，準備上底色。

STEP 01

構圖：大致將人物及物品的位置勾勒出來。

STEP 02

繪製參考線：根據透視畫出參考線。

STEP 03

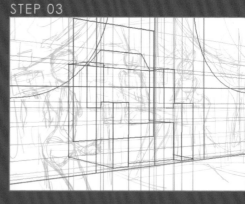

背景物件骨架：精細地將背景物件的位置、比例定位在畫面中。

STEP 04

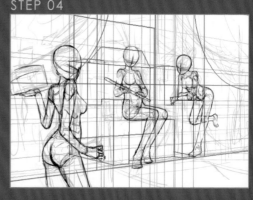

人物骨架：精細地將人物的位置、比例定位在畫面中。

STEP 09

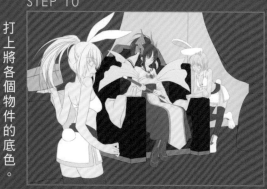

先初步進行線稿的換色。

STEP 13

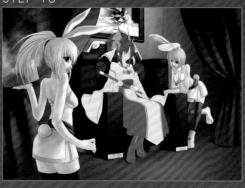

將兩隻廣兔姊妹繪製出來。椅子前的廣寒臨時覺得很礙眼,所以又拿掉了。

STEP 10

打上將各個物件的底色。

STEP 14

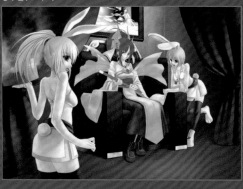

將嫦娥的衣物和皮膚繪製出來。

STEP 11

將背景的物件繪製出來。

STEP 15

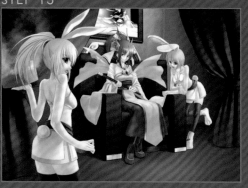

將嫦娥的配件及頭髮繪製出來。

STEP 12

利用圖層選項的功能、繪製出幾何物件。

FINAL

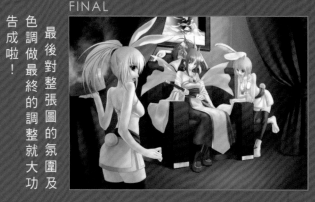

最後對整張圖的氛圍及色調做最終的調整就大功告成啦!

RotixGRAPHIC

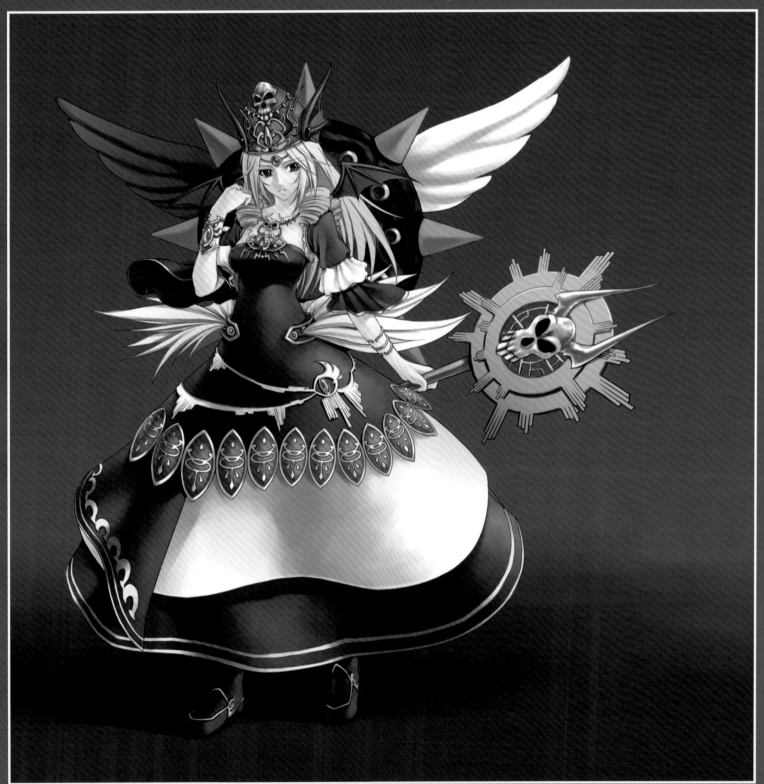

混沌女神╱遊戲王的同人繪。因為卡片很萌，但是因未能參考的圖素太少所以其實很難畫，喜歡眼神的部分。

聯絡方式Contact

博客(BLOG)：http://rotixblog.blogspot.com/
個人網頁：http://rotixblog.blogspot.com/
搜尋關鍵字：RotiX 畫越天際

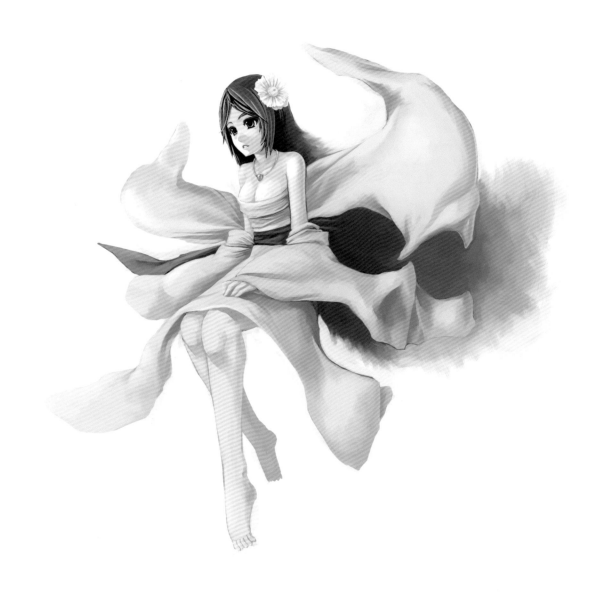

由衣.H

個人簡介 Profile

　　目前還是個環球技術學院的視傳系學生。喜歡繪畫電玩動漫二次无美少女風格的御宅族，雖然目前現階段自己在畫技還不是非常的出色，但依然會持續的學習更多的技巧，讓自己更出色更進步，並畫出讓自己更為喜歡與滿意的畫。

　　畢業後，希望能讓有時間投入在作畫的技巧磨練上，因自己的個性是不愛受拘束，畫圖總是只畫自己喜歡、自己畫得順的構圖，導致在構圖上總是不夠豐富，因此希望能藉由到處投稿並爭取作畫委託的機會，增強自己的視界並讓自己的創意靈感更為豐富。

Blog

博客(BLOG)：http://blog.yam.com/yui0820
搜尋關鍵字：The blazonry

88

魔物獵人・霸龍擬人化／當初在玩魔物獵人這款遊戲時，在打著這隻霸龍的時候，明明感覺這麼強，但結果打起來非常弱，而且在有一次出任務時，隊友朋友將它下睡眠時睡覺的樣子。忽然就有種「它好可愛～！」的感覺，就這樣把它給擬人化了。除了是自己第一次的擬人化，感覺很有趣外，鱗片的質感自己非常的喜歡。由於是第一次的擬人化，從原作的龍樣子轉成美少女，又要不能太偏離失去擬人化的元素，避免變成只是一位美少女Cosplay的感覺，在造型上的設計吃了些苦頭，鱗片的質感要如何上色，最初也不知該怎麼做，還好嘗試後效果不錯。

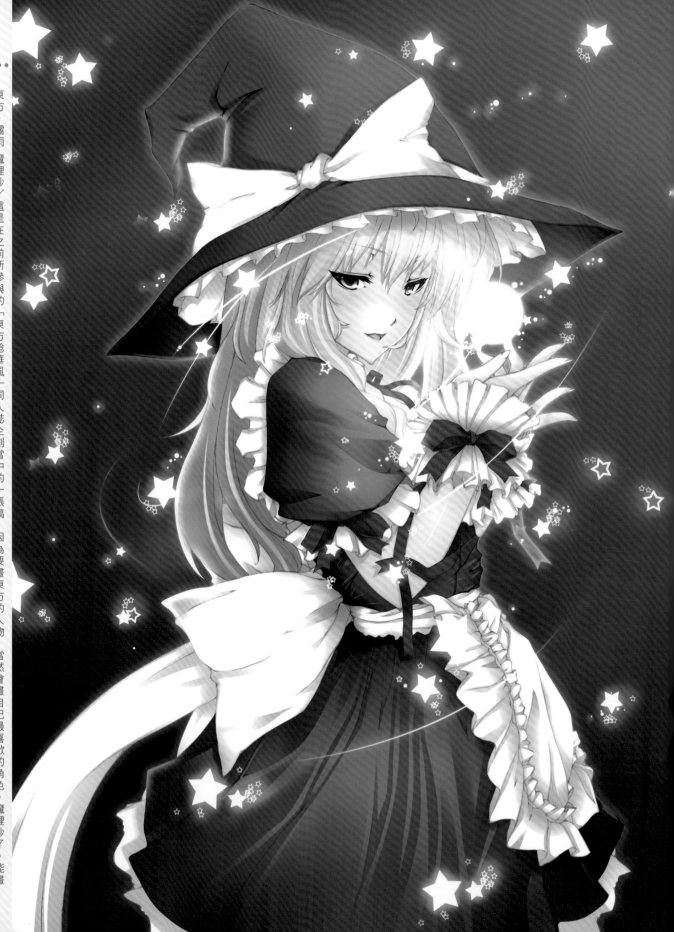

東方・霧雨 魔理沙／這是在之前所參與的「東方稳華風」同人誌企劃當中的一張稿，因為要畫東方的人物，當然會畫自己最喜歡的角色・魔理沙了。能畫自己喜歡的角色，並且照自己喜歡的風格畫出來，是最高興的事了。因有一個強光源是來自手上的魔法球，所以在光影的表現上相當的複雜，要將光影上得好非常的不容易。

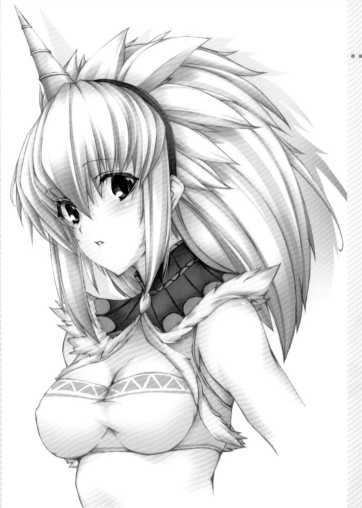

魔物獵人・麒麟娘／魔物獵人這款遊戲中人氣度最高的一套裝備造型麒麟裝備，想說既然都玩了這款遊戲，找個機會畫畫看這套裝備囉。頭髮的造型上畫得自己還蠻滿意的。不過麒麟頭部造型上獨特，在最初畫時有點困難度，脖子胸口部份的衣服質感、毛的部份質感在上色上也很難表現得好。

貓娘／因小町是東方的各角色當中，算是身材很有魅力發展空間的角色，就好奇自己畫會是什麼樣的感覺，因此就畫了這張了。而四季映姬，只是附加的。不虧是小町的巨乳，畫得非常開心。當時在水等液體的上色技術還不純熟，小町胸上的酒的質感表現在塗色上吃了點苦頭。

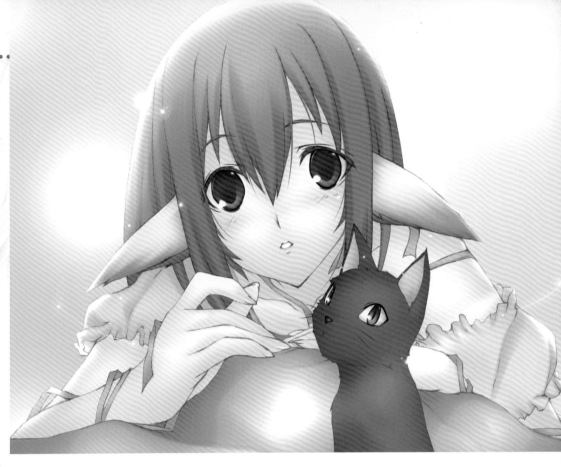

自創角‧咪咪子／當初自己的部落格，所辦的踩兩萬人次的活動，兩萬得主所指定的構圖。畫得時候手感意外的順，雖然這張只是簡單的塗鴉上色，但就是偶爾畫這樣輕鬆的圖，感覺會蠻開心的。平時都只畫獸耳美少女的自己，這是第一次要畫真貓，真的畫得很不熟練。

自創角的黑歷史／只是突發其想，將自己第一個自創的角色，從05年到現在的造型改變歷史。看到以前自己從慘不忍睹的作畫，到現在慢慢進步的過程圖，有時候可以帶給自己更想進步的動力。

2005　　2007.01　　2007.06　　2007.08
2007.11　　2007.12　　2008.03　　2008.08

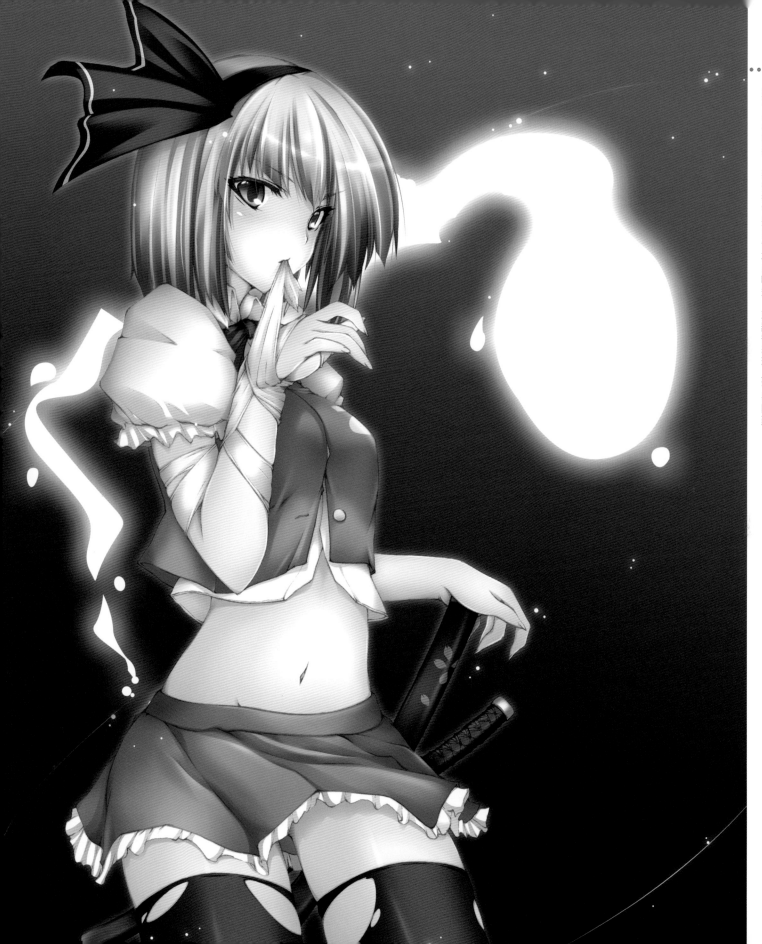

東方・魂魄妖夢／當初在「東方稔華風」同人誌企劃時，因為所畫的是要風神錄所登場的角色。結果因妖夢沒有在風神錄登場，因此在那次企劃時無法畫妖夢，覺得可惜，就自己私下畫了一張。在人物的造型上與原作不同，照著自己喜歡的趣味風格，稍微作了點改造。對原作人物還不是很熟悉，要畫得有這角色本身味道，就顯得表現上有些困難。

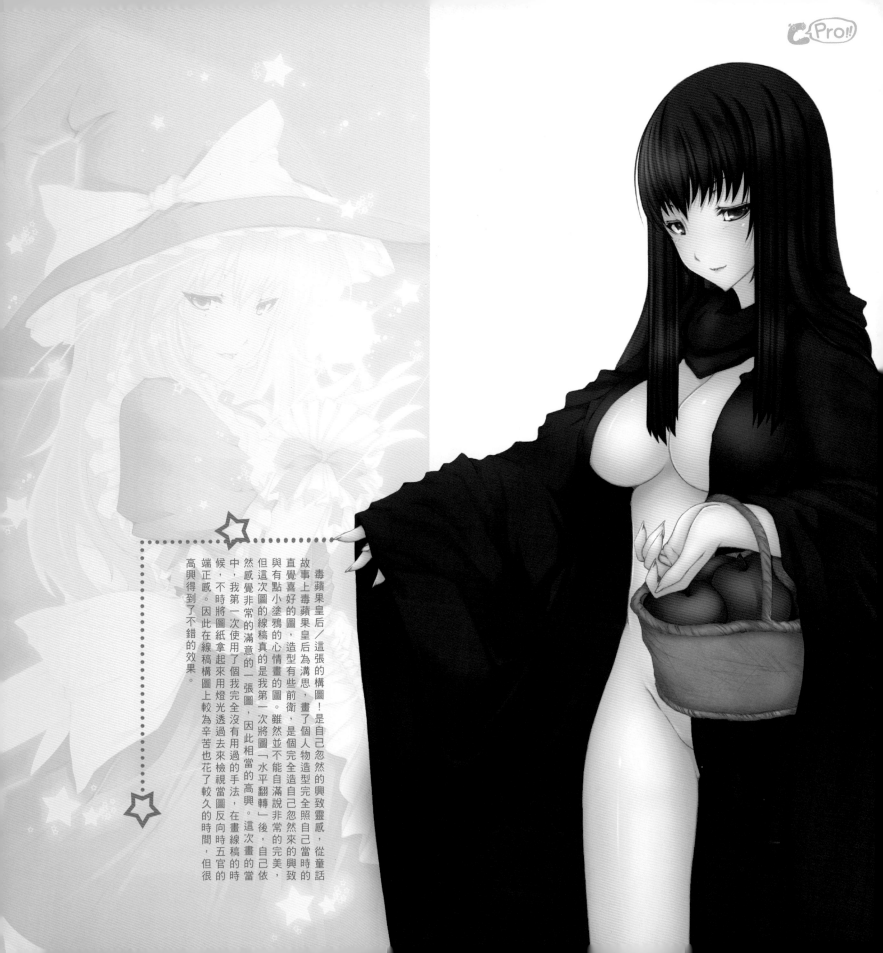

毒蘋果皇后／這張的構圖！是自己忽然的興致靈感，從童話故事上毒蘋果皇后為溝思，畫了個人物造型完全照自己當時的直覺喜好的圖，造型有些前衛，是個完全造自己忽然來的興致與有點喜好小塗鴉的心情畫的圖。雖然並不能完全說非常的完美，但這次圖的線稿真的是我第一次將圖「水平翻轉」後，自己依然感覺非常的滿意的一張圖，因此相當的高興。這次畫的當中，我第一次使用了個我完全沒有用過的手法，在畫線稿的時候，不時將圖紙拿起來用燈光透過去來檢視當圖反向時的端正感。因此在線稿構圖上較為辛苦也花了較久的時間，但很高興得到了不錯的效果。

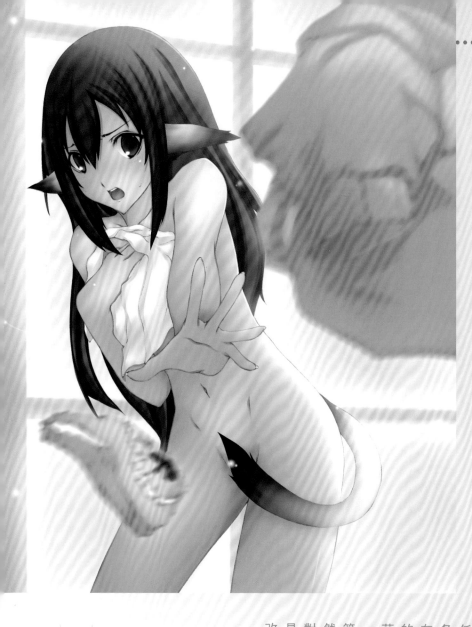

從小的時候就非常喜歡畫圖且喜歡玩電動，只要拿著彩色筆就喜歡把剛剛玩的遊戲中的畫面想像並且畫出來。一直到國中時，在一本電玩雜誌上看到一款由日本的繪師「山本和枝」老師所擔當原畫師的遊戲資訊，看到其圖片上的人物，感受到原來動漫風格的作畫可以將男女生畫得這麼漂亮、這麼的美型，就此就開始朝向二次元美少女的風格作畫邁進。

在最初因朋友介紹了一個繪圖交流版，得知到網路上有可以讓自己的畫作，讓其他人欣賞的平台而覺得非常有趣並且投入。在這當時自己還一直是個已手繪草稿為主，還不懂得電腦繪圖上色，直到在那貼自己的畫作貼了一陣子，發現自己毫無進展，且看到越來越多人所貼出他們自己的彩色畫作，也越來越覺得羨慕，非常希望自己也能為自己的圖做上色。

由於自己是個不愛讀書又不愛上課的個性，因此市面上雖然有許多在繪圖軟體上的教學書，以及各大學院所開的繪圖教學課程，自己都不是很意願去學習。因此拜託了一位當時在高中學校的學長，親自在我面前實際的操作電腦上色給我看，並且藉著有樣學樣與自行摸索的方式下，慢慢幾年後，才達到目前有一點程度的電腦上色技術。

因一直從開始畫畫到現在將近有五年多的過程中，都是完全自己摸索，沒有接受任何的專業正統的指導或教學，在作畫的各種手法上非常的自我派。比方我不喜歡在人物的臉上畫十字輔助線，或是在人物的身體畫骨架，還有說我不喜歡畫如一般草稿有著非常多的修飾線與雜線，我喜歡第一筆就是非常乾脆完好的線，讓我能畫完然有時會疑惑這樣如此自我派的手法到底對自己算是好事還是壞事，但這樣的手法是我自己喜歡的，所以一直以來都很難去改掉這樣的習慣手法。

自創角·咪咪子2／偶然打開女兒·咪咪子的房門！卻剛好撞見女兒正在穿衣服，「妳以前小時候不會在意的呀！」的糟糕、下品父親的發想的一枚構圖。這張的上色！同樣使用了自己熟悉的紅、橘暖色調的配合感，整體色感上很高興與滿意。

Fine Grafic

藍海の少年少女達
ACG Band Live Ver. 1.5

何謂ABL？

以樂團Live形式演奏ACG歌曲的表演，全名為「ACG Band Live」。於今年二月初在西門町阿帕舉辦了第一屆的Live，與VGL及楓華宴等同人音樂團體的演出最大的不同就是ABL限定只能以Band Live的形式表演，希望藉由給予發揮的舞台來鼓勵台灣本土的ACG樂團成長。

淺談ABL源起

跟大部分的活動一樣，起因是電波式的突發奇想。想要辦個以ACG音樂為主的Live，便在K島樂器版的M群談起了這個概念，本來想說應該會換來一陣興趣缺缺的冷水，想不到沒過幾天就從起開討論活動名稱變成連活動部落格都架好的情況，讓我見識了大家驚人的行動力(笑)。剛開始我們沒什麼組織，幾乎所有工作都是有賴熱心人士幫助才得以完成的，有些人提供能聯絡的樂團名單、有人負責美編、也有人願意幫忙主持，從開始規劃到公佈活動也只有短短兩個月，中間也經歷了大大小小的狀況，現在想想活動在如此混亂的情況下能夠順利完成還真的是必須感謝大家的幫助。

ABL第一屆的啟發與助益

應該是因為舉辦了第一屆而讓活動方向和模式定型了吧？在第一屆活動時我們單純的就是想舉辦一場ACG Live，沒有足夠的心力放眼未來，也只按照了普通Live的模式來進行表演。或許準備的不夠充分，但事後想想，以這樣的模式來表演才是讓樂手和觀眾最能夠安心的模式，而我們也會維持這樣的模式進行表演。在第一屆演出結束後有些人提出了讓ABL變成系列活動的想法，也有些人提出了下次活動的方案，這些都督促著「培養台灣本土ACG樂團」這個想法的產生，也讓我們決定以這種定位來舉辦未來的活動。

未來展望

簡而言之，希望在越來越有規模的台灣同人圈子裡拓展ACG音樂的相關領域。因為音樂領域的設備門檻較高，導致圈子內了解此道不甚多、也缺乏擁有表演意願的人。而在吸收了第一次的經驗後，我們擁有了組織式的幹部群，也有了表演及宣傳的經驗，希望這次的表演能夠鼓勵台灣ACG音樂人走上這個準備的舞台，讓更多人認識他們。現在大部分的樂團還是以copy曲為主，同時也希望未來ABL能讓更多的同人原創曲目初試啼聲，終極目標是使台灣的同人音樂能夠走上國際舞台。

‧時間：2010/8/7 pm5:30進場 pm6:00開始
‧地點：地下絲絨 台北市武昌街二段77號B1
‧售票：預售票250 現場票300 售票均附1.5特典周邊
　若無環保杯可於現場花50購入塑膠暢飲杯
　活動當天持環保杯免費取用軟性飲料(有蓋的比較方便喔)

一、據點購票
至安利美特西門旗艦店購買預售票，即贈送活動宣傳海報。前200位可獲得限定版門票，數量有限賣完為止。
※安利美特西門購票至7/31結束，有意購買者請加快腳步。

二、線上訂票
至活動官網留下姓名、電話、E-Mail，需要張數，受理成功將會回復信箱，並且於活動當天取票與週邊。

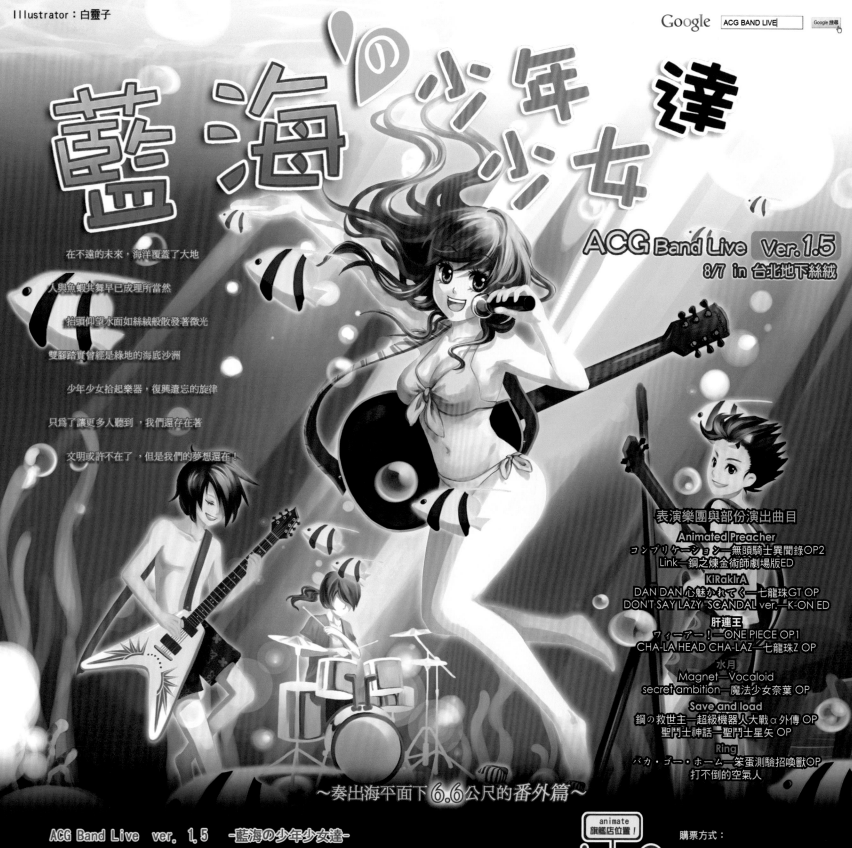

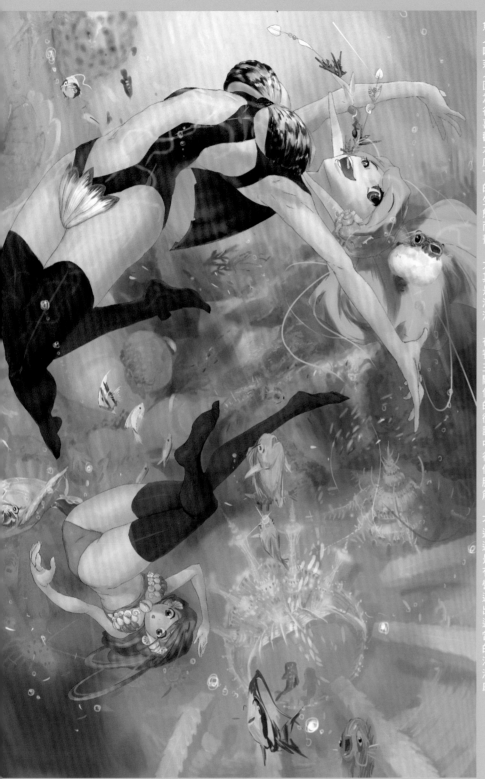

魚人啵莉／因為很喜歡水底下的生態而畫，尤其是海洋，在賓主關係的微調中很傷腦筋，不過還是有營造出適當的活潑感。

Spades 11

個人簡介 Profile

對ＡＣＧ與其創作都很有興趣但博而不精的大學準畢業生，不知到以後能做什麼希望能做ＡＣＧ相關的工作，可以的話希望在有生之年看到台灣的ＡＣＧ出現美麗的曙光…

搜尋關鍵字：Spades11

深境祕寶-能力與使命／想為這些角色畫張圖，營造彷彿史詩般的畫面，得到很多心得。過程中覺得困難的是怪物和角色風格相差很多。

女孩遇到曙光＼為了練習CG上色的作品，光影的處理還不夠成熟，不過畫面的氛圍個人很喜歡。

比賽經歷 Competition Experience

中部五縣市繪畫比賽一次第一名　一次第三名兩次佳作
全國學生美展台中縣國畫、版畫、漫畫比賽第二名
大墩美展水彩入選
雞籠美展水彩入選
魔獸世界霜之哀傷繪畫比賽優選
日本ＭＥＧＩＡＳＴＯＲＥ漫畫投稿入選賞

怪獸家長＼試驗自己的水彩是否可行與想畫怪物的產物，頭部的部分因為構思許久所以畫得很快，可是頭部畫完後卻不知道該怎麼表達其他地方。

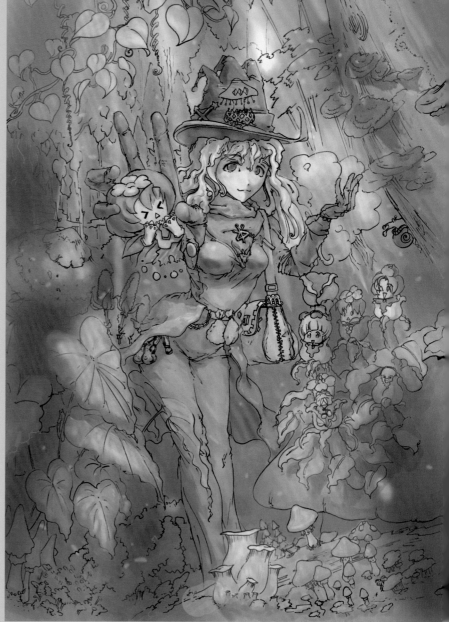

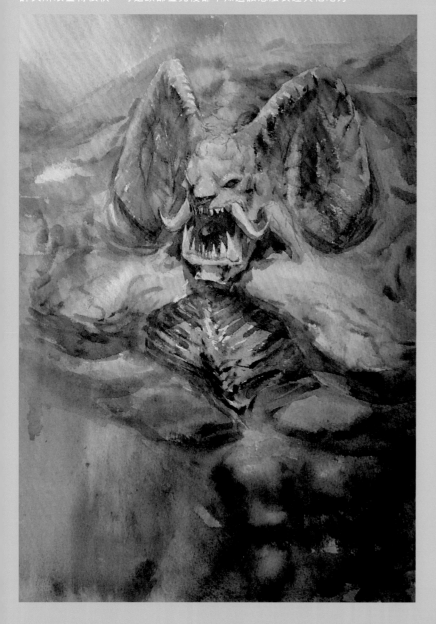

COCO／練習第一張完整的CG，一開始畫CG不知從何處下手，完成之後對背景物件的豐富感與裝飾感最為喜歡。

繪圖經歷 Painting Experience

台灣藝術大學漫研社文書
國立科教館＂科學漫畫＂漫畫助手
祥風工作房＂深境祕寶＂點陣圖畫師
同人成人向作品＂天女嫁＂作者

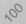

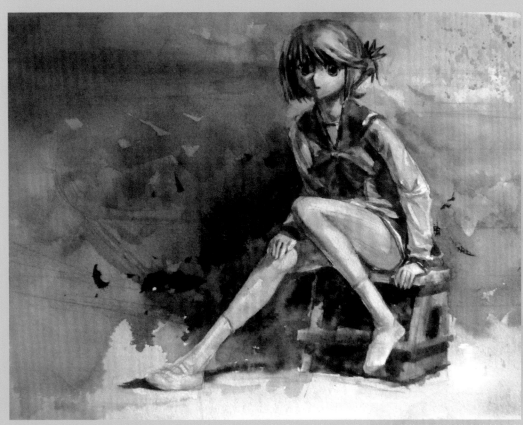

小牧水彩＼為了訓練小型的排筆水彩。畫面整體有到位，試圖結合水彩恢調層次推演的技巧與動漫角色，但不夠大膽。

就這樣畫成油畫＼想畫出製作東西的過程，因為有理奈所以特別用心（咦？）

綿峰
MenHou

個人簡介 Profile

從小就吃著顏料長大（？）如今體內的血液也變成了彩色墨水。今年六月畢業於遊戲科，對於插畫美術設計較為拿手。

近日希望能找到一個愉快的工作環境。個性外向，如果有在同人場看到「綿峰個人」歡迎來閒聊。

本人正在積極的往「原創漫畫」前進。（笑）

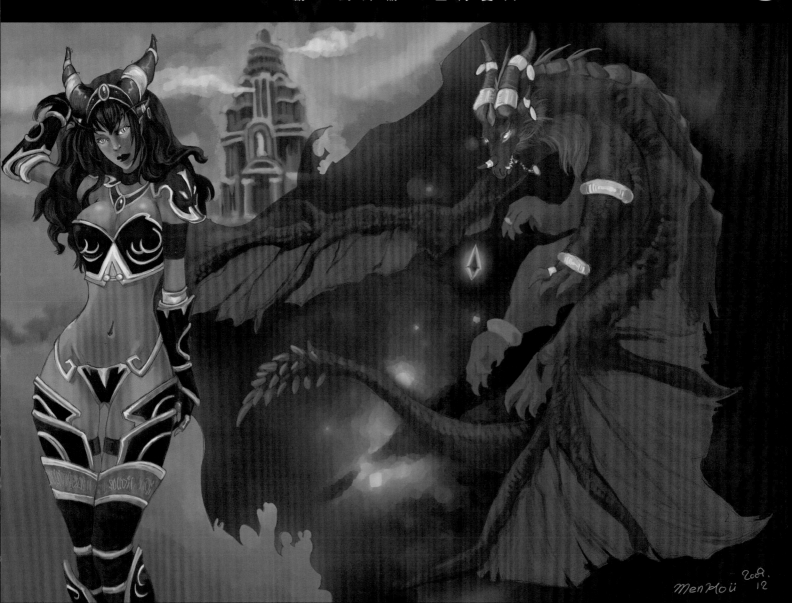

魔獸世界之龍后＼我非常喜歡龍后這個角色，在遊戲中她的模組也與其他角色略有不同，非常美麗。其實我只是想龍而已（掩面）。魔獸世界裡龍后身後的紫色披風，是半透明的唷！構圖的方法不是很恰當！你知道龍后化身成為龍型態的時候有多巨大嗎！？

menHou 2009. 12

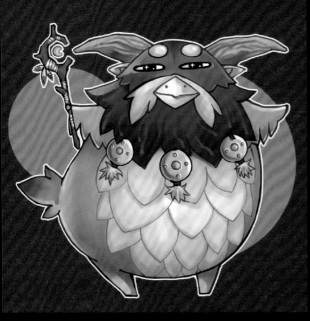

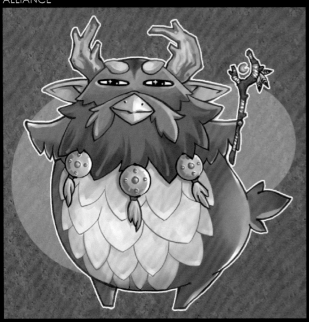

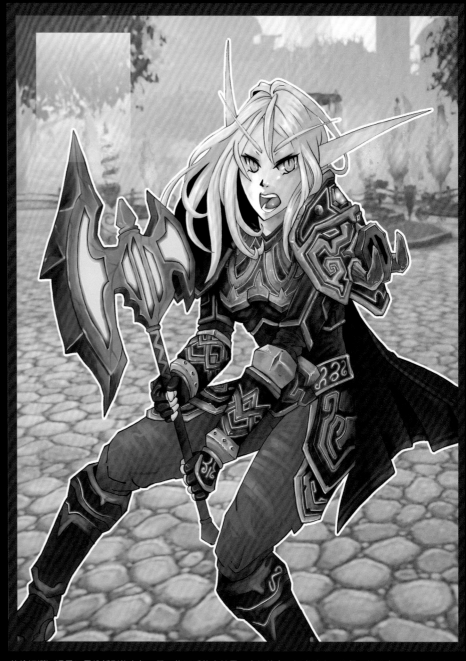

肥滋滋，梟獸型態！＼該是時後推出新商品了！之前有在販賣魔獸相關小卡已經完售了…這次推出徽章！賣相十分不錯。這表情時在是太可愛了，製作期間實在引人發笑。本人是聯盟方玩家，對於聯盟梟獸的造型很有研究，但是部落方面的就比較陌生了，在達拉然尾隨了一名部落玩家好一陣

范倫汀娜＼這是四月份新刊的主角，是一隻可愛的血精靈，忘想著自己要當戰士，順帶一提她身上穿的是戰士Ｔ１０套裝呢！那個豬頭肩甲看起來很有喜感，讓人會心一笑！背景則是美麗動人金光閃閃的血精靈主城。這本新刊其實差點難產！因為時間上分配的不好…有好多更工作都積在一起呢。

FOR
THE
ALLIANCE!

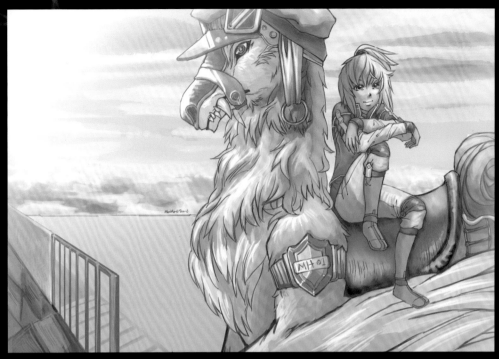

飛獸＼看了某探索節目，主持人乘坐著飛機，飛上雲層之上，那種感覺一定非常的痛快！希望自己也能翱翔於那片雲海！說實在的…天空哪來的這塊著陸點。(笑)

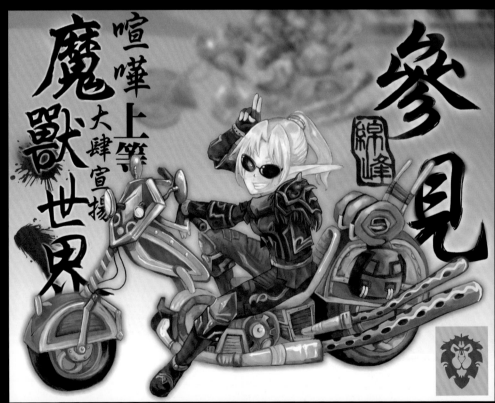

繪圖經歷 Painting Experience

　　國、高中時常擔任[漫研]相關社長，較忙碌的大學則是擔任社團美術長，人生跟美術永遠脫離不了關係。曾在動畫公司、印刷公司就職。

帥氣摩托車＼工程學開放置坐摩托車！實在是太帥氣啦！但是不會工程學的我…就只能在奧杜亞一王時騎一下過過甘癮。多輛摩托車並排的時後，就像是暴走族集體飆車一樣！

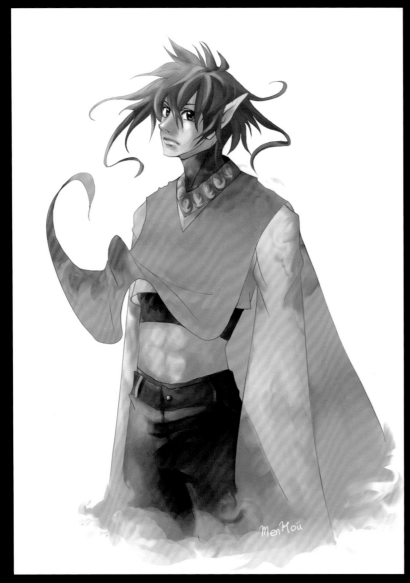

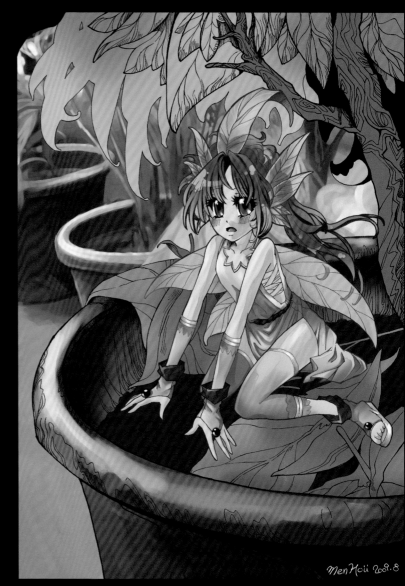

仿藤＼還記得…我最喜歡的漫畫家藤崎龍出畫冊的時候，心裡好開心喔！看完之後變得十分有
創作動力，這張畫就誕生了！不過…怪了…我的畫風一下就背影響了(苦笑)。上色方法非常的豪
邁！沒有辦法幫這張畫搭上一個適合的背景…所以就留白了。

盆栽＼我家附近有許多住家都在門口放了十分佔位健康的盆栽，某天天氣很好，我看見盆栽裡有
東西在動，以為是小精靈，結果仔細一看…是隔壁鄰居養的迷你雞，正好被放出來散步(?)。其
實這張圖是我們我朋友一起畫的，我很不習慣這樣的上色方式…

曉明女中 曉明女中動漫社SMAC16

育達商業科技大學
育達商業科技大學繪圖設計研習社

曉明女中 曉明女中動漫社SMAC16

Club!!

College Clubs 社團們

Cmaz!! 徵稿活動 開始啦!!

臺灣同人極限誌

Cmaz以建立CG創作發表平台為宗旨,除了專業繪師及學校社團之外,也將開啟最新單元,讓讀者的作品也能夠在Cmaz刊登,搭建出最大的插畫家舞台,創造出繪師、學校與素人一齊作畫的藝術殿堂。

投稿須知:

1.您所投稿之作品,不限原創或是二次創作。

2.投稿之作品必須附有作品名稱、創作理念,並附有個人簡介,其中包含您的姓名、電話、e-mail及地址。

3.風格或主題不限。

4.作品尺寸不限,格式不限,稿件請存成300dpi。

5.作者必須遵守本徵稿啟事之所有條款。

版權歸屬:

1.作者必須是作品之合法著作權人,且同意將作品發表於Cmaz。

2.作者投稿至Cmaz之作品,本繪圖誌保留其編輯使用權。

投稿方式:

❶ 將作品及報名表燒至光碟內,標上您的姓名及作品名稱,寄至:
威智創意行銷有限公司106 台北郵局第57-115號信箱。

❷ 透過FTP上傳,於網址輸入空格中鍵入ftp://220.132.135.238:55
帳號:cmaz 密碼:wizcmaz
再將您的作品及報名表複製至視窗之中即可。

快快參加
投稿吧!

如有任何疑問請寄e-mail:wizcmaz@gmail.com或到Cmaz部落格:www.wretch.cc/blog/cmaz留言,我們會給予您所需要的協助,謝謝您的參與!

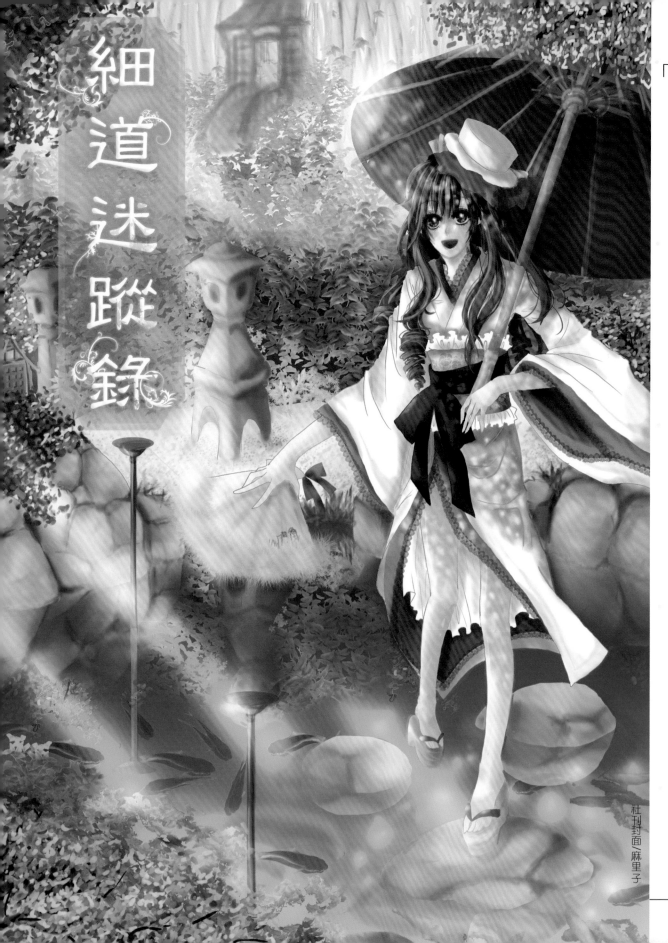

細道迷蹤錄

曉明女中

曉明女中動漫社SMAC16

Stella Matutina Animation & Comic club 16th, SMAC 16

社刊封面／麻里子

社團簡介

社團目前人數大約50人，社團活動導
向主要以動畫與漫畫為主，而社課內容
大致上為繪畫教學、動漫介紹、COS簡
略介紹（兩周發一小報、內容為東洋奇
幻介紹＆繪圖教學，另有每節社課動漫
介紹講議。

社長及幹部的話

社長/Mariko麻里子：感謝CMAZ讓我們有機會上雜誌（整個好神奇啊）SMAC&動漫發揚光大☺

副社長/D.D：很高興又有宣傳的機會了，請大家用力的了解我們吧！(!?)

總務/大均：傑克這真是太神奇了！

請大家愛護動漫XD

公關/與航：歡迎★來跟我們做朋友喔！

活動/Sardnus：感謝愛護！萌界最高！

編輯/Zivein：真是個有趣的經驗，歡迎大家來跟SMAC16搭訕啊！

編輯/KIRA：俺愛動漫動漫愛俺☺

編輯/棕毛：動漫是好物:D

教學/卿楓：很榮幸能上貴雜誌噢噢！

教學/A.M：SMAC16！就是我們！

熱血！青春！NO ACG NO LIFE！

荷花/麻里子

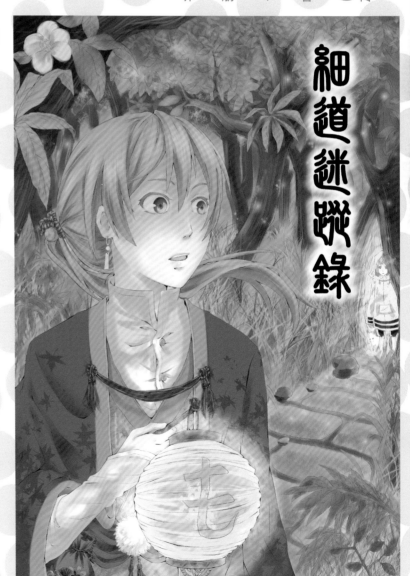

社刊反封/D.D

切開!!/毛毛

風調雨順/棕毛

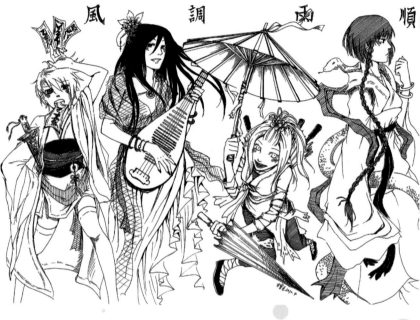

風　調　雨　順

刊物資訊

刊名：細道迷蹤錄

頁數：176P，彩頁12P

價格：180元，附特典（書籤×2
皆雙面印刷）

內容：國中部單張作品／高中部
單張作品／社外徵稿單張作品短漫
五篇／小說三篇。

社團未來半年內的活動有⋯已經
要退隱了不過社刊仍繼續販賣中，
有意購買請洽SMAC 17！

社團既有社刊或宣傳⋯本屆社刊
《細道迷蹤錄》好評販售中！內容
由SMAC 16全體社員繪製。

東洋奇幻/麻里子

雪女/D.D

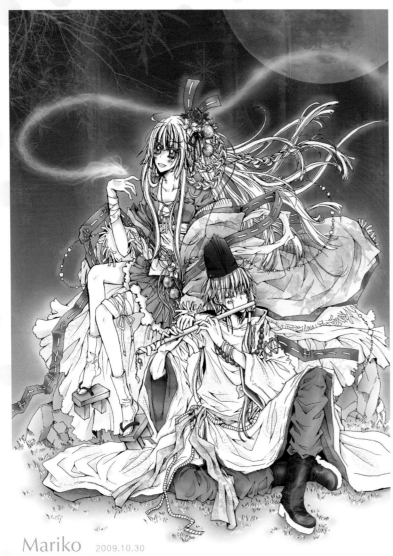

Mariko　2009.10.30

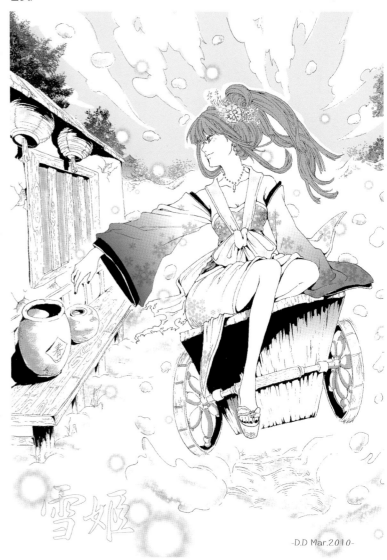

-D.D Mar.2010-

Stella
Matutina
Animation & Comic
club 16th

都市妖/冥閣

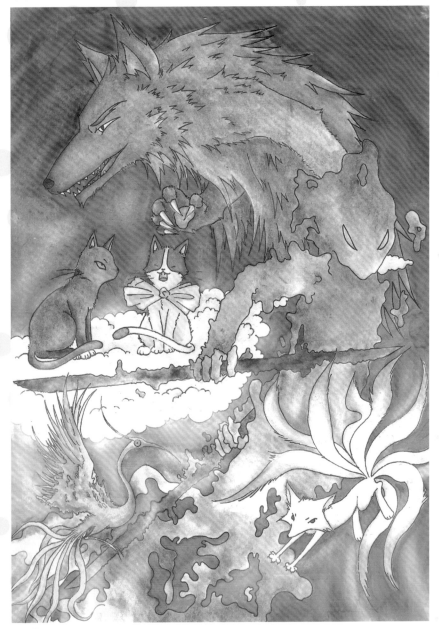

2010/D.D

·D.D.April.2010·

麒麟/Zivein

殭屍/A.M

SMAC16 Graphic

ART DRAFT CLUB

育達商業科技大學
繪圖設計研習社
Yu-Da University-ART DRAFT CLUB

社團簡介

社團目前人數大約20人，社團活動導向主要以手繪及電繪、設計海報為主，而社課內容大致上為簡易色彩學、社員們的骨架畫法分享。

繪
研突破

繪圖設計研習社期末成果展

特別感謝

八方快餐、柚子
香舍快餐、麵包坊
蕾楓邑、王記港式燒臘
深記牛肉麵店
熱　贊助

每個學期都會有的成果展，此張為這學期期末成果展的海報。

社團社員的作品。

社團社員的作品。

Fine Works

初音"米格機"

社團社員的作品。

社團社員的作品。

替學校活動設計的吉祥物。

社團社員的作品。

Yuda University
ART DRAFT CLUB

社團的板娘，繪研小天使！

社團社員的作品。

THISISNOTANMATELGEARSOLID

This is not an matel gear solid
NO PLACE FOR HIDEO
DEPARTMENT OF YUDA TRUSTEE K.
GAME 00 2013.06.01

社團社員的作品。

社長及幹部的話

社長：志願是當上神奇寶貝大師！！跟希望社團可以永續經營下去！

副社長：志願是開鋼彈！！

因為社團的風氣氛圍一直都瘋瘋癲癲的，所以大家說的話也都瘋瘋癲癲的⋯

活動資訊

社團未來半年內的主要活動是主辦學校的感恩活動、社團刊物的製作。

我們社團目前還沒有製作社刊的打算或是企劃。

社員小物被畫到筆記本上。

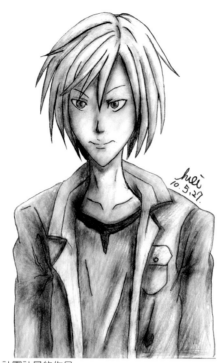

社團社員的作品。

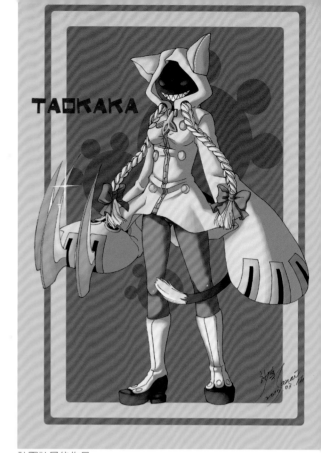

社團社員的作品。

社團社員的作品。

社團社員的作品。

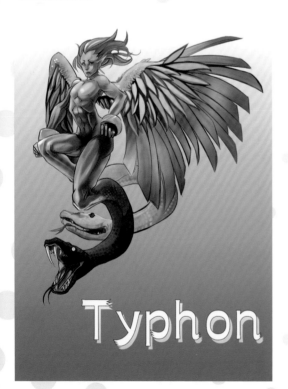

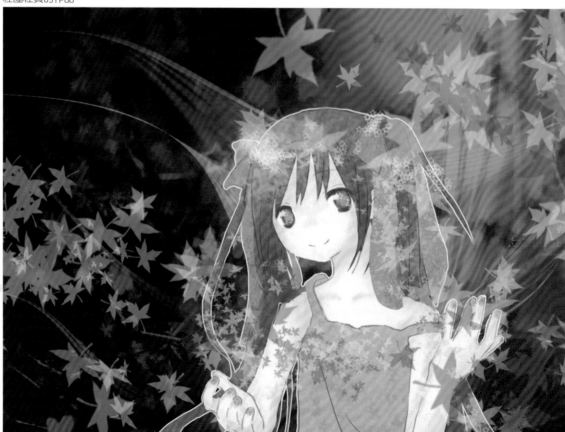

社團社員的作品。

社團社員的作品。

ART DRAFT CLUB

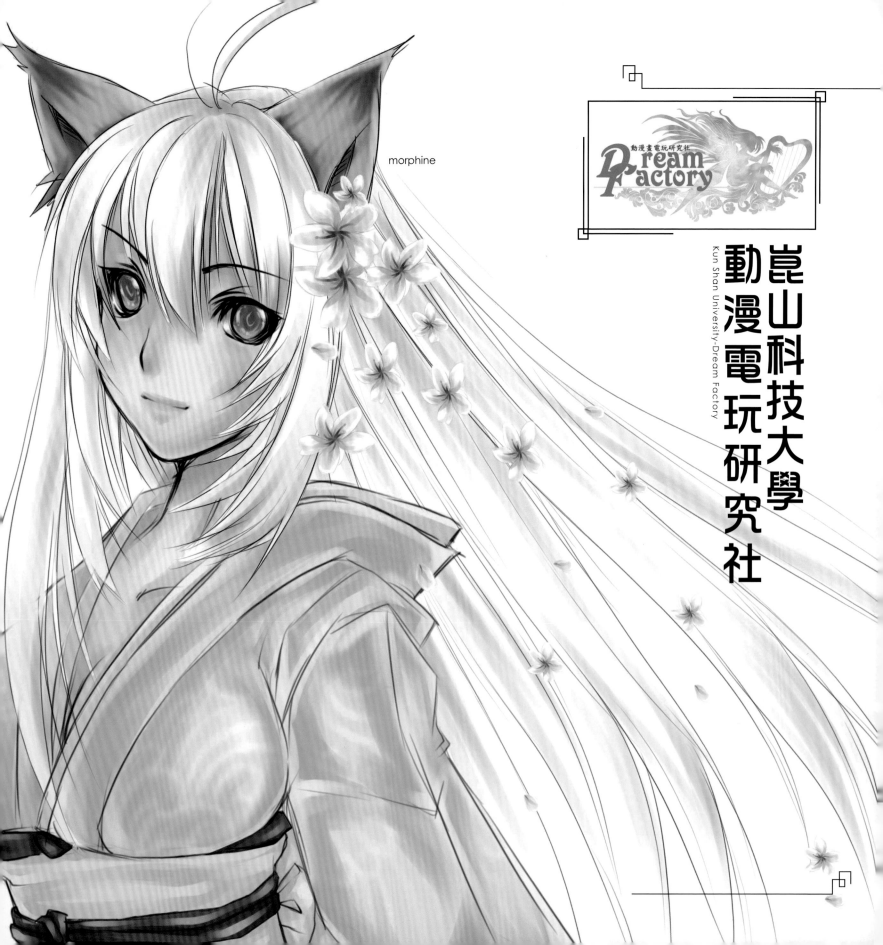

morphine

Dream Factory
動漫畫電玩研究社

崑山科技大學
動漫電玩研究社
Kun Shan University-Dream Factory

morphine

morphine

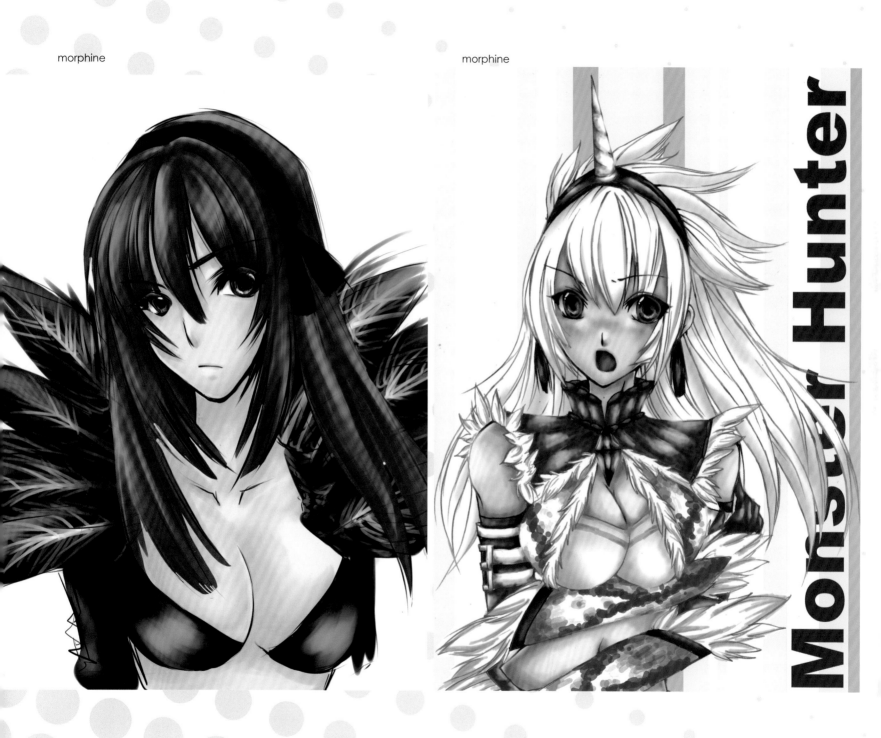

Monster Hunter

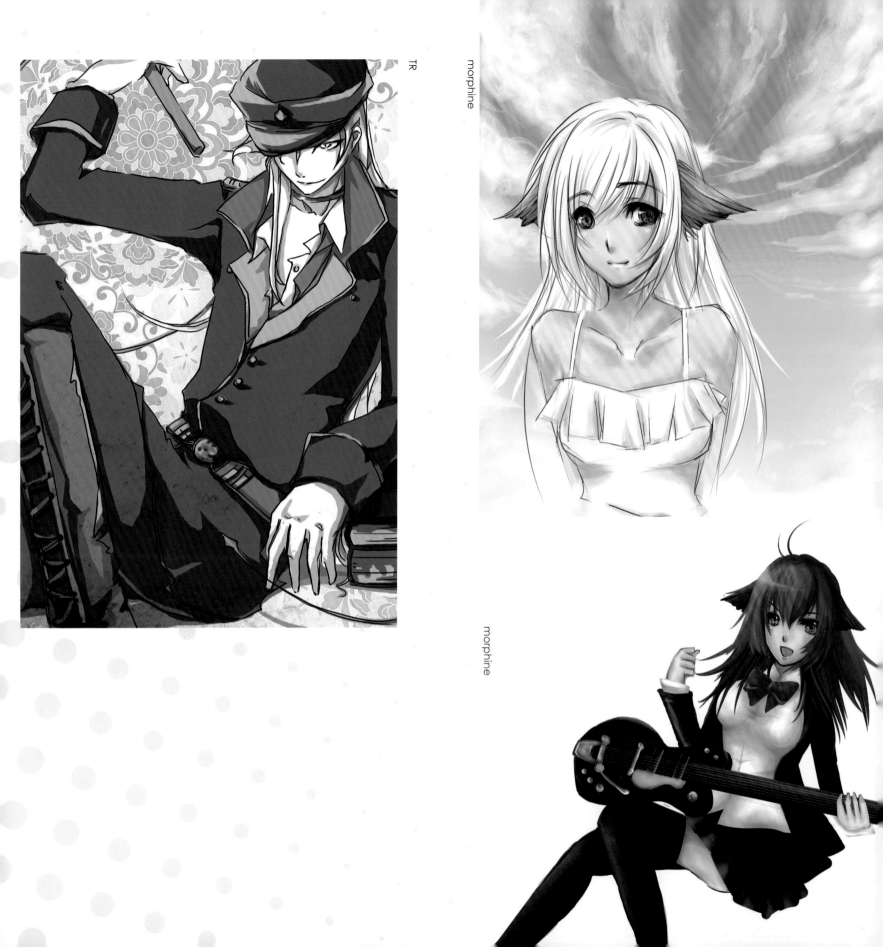

morphine

morphine

Yes, your highness.

Sora

啞謎

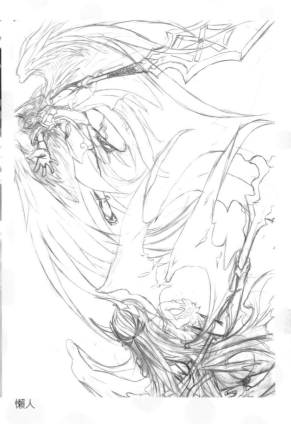

懶人

熾悠

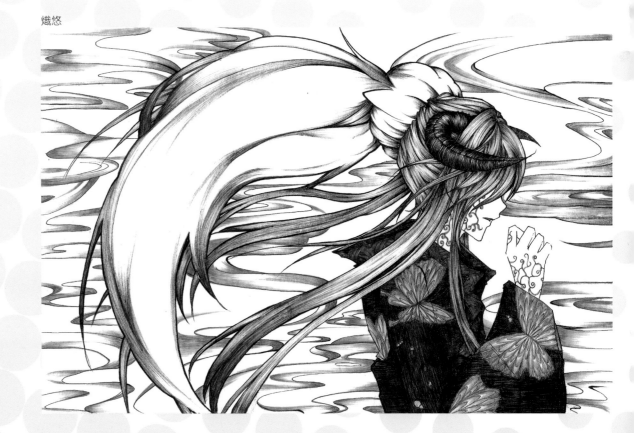

自選畫集

by KRENZ

Blog.yam.com/Krenz

售價
單本200／任兩本350／三本500

參與場次
CWT*K7 ／ FF16 ／ CWT*25
GJ4 ／FFK3（寄賣）

社團名稱
KRENZ's ★ ARTWORK

SAMPLE

B5/40P

A4/48P

B5/48P

期刊壹年份訂閱單

訂購人基本資料

姓　名		性　別	□男　□女
出生年月	年　　　月　　　日		
聯絡電話		手　機	
收件地址	□□□		

(請務必填寫郵遞區號)

學　歷：□國中以下　□高中職　□大學/大專
　　　　□研究所以上

職　業：□學　生　□資訊業　□金融業　□服務業
　　　　□傳播業　□製造業　□貿易業　□自營商
　　　　□自由業　□軍公教

訂閱資料

Cmaz訂閱壹年份總金額新台幣九百元整

統一發票開立方式：

□二聯式

□三聯式

統一編號＿＿＿＿＿＿＿＿＿＿＿＿＿＿＿＿＿＿

發票抬頭＿＿＿＿＿＿＿＿＿＿＿＿＿＿＿＿＿＿

付款方式

□ ATM轉帳　　　　□ 電匯訂閱　　　　□ 劃撥

銀行：玉山銀行 基隆路分行　　帳號：0118440027695
戶名：威智創意行銷有限公司　　銀行代號：808

＊轉帳/匯款後取得之收據，請郵寄或傳真至(02)7718-5179。

注意事項

- Cmaz一年份四期訂閱特價900元。
- 轉帳/匯款/劃撥後取得之收據，請連同訂書單郵寄或傳真至(02)7718-5179。
- 本繪圖誌為季刊，發行月份為2月、5月、8月及11月，每發行月5日前寄出，如10天後未收到當月Cmaz，請聯繫本公司以進行補書作業。
- 為保護個人資料安全，請務必將訂書單放入信封寄回。

威智創意行銷有限公司
郵政信箱：106台北郵局第57-115號信箱
電話：(02)7718-5178　傳真：(02)7718-5179

請沿虛線剪下，謝謝您！

請沿虛線剪下，謝謝您！

98.04.4.3-04

郵政劃撥儲金存款單

帳號　5 0 1 4 7 4 8 8

金額（小寫）　仟　佰　拾　萬　仟　佰　拾　元
　　　　　　　　　　　　　　　　9　0　0

通訊欄（限與本次存款有關事項）

收件人：

生日：西元　　　年　　　月

收件地址：

聯絡電話：

E-MAIL：

統一發票開立方式：□二聯式　□三聯式

統一編號

發票抬頭

戶名　威智創意行銷有限公司

寄款人　□他人存款　□本戶存款

◎寄款人請注意背面說明
◎本收據由電腦印錄請勿填寫

郵政劃撥儲金存款收據

收款帳號戶名

存款金額

電腦記錄

經辦局收款戳

虛線內備供機器印錄用請勿填寫

vol 02

訂書步驟：

一、需填寫訂戶資料。

二、於郵局劃撥金額。

三、訂書單資料填寫完畢以後，請郵寄至以下地址：

威智創意行銷有限公司 收

106台北郵局第57-115號信箱

記得裝入信封唷~~

請沿虛線剪下，謝謝您！

請沿虛線剪下，謝謝您！

請寄款人注意

一、帳號、戶名及寄款人姓名、通訊處各欄請詳細填明，以免誤寄；抵付票據之存款，務請於交換前一天存入。

二、每筆存款至少須在新臺幣15元以上，且限填至元位為止。

三、倘金額塗改時請更換存款單重新填寫。

四、本存款單不得黏貼或附寄任何文件。

五、本存款金額業經電腦登帳後，不得申請撤回。

六、本存款單備供電腦影像處理，請以正楷工整書寫並請勿折疊。帳戶如需自印存款單，各欄文字及規格必須與本單完全相符。如有不符，各局應婉請寄款人更換郵局印製之存款單填寫，以利處理。

七、本存款單帳號與金額欄請以阿拉伯數字填寫。

交易代號：0501、0502現金存款　0503票據存款　2212劃撥票據託收

郵政劃撥存款收據
注意事項

一、本收據請妥為保管，以便日後查考。

二、如欲查詢存款入帳詳情時，請檢附本收據及已填之查詢函向任一郵局辦理。

三、本收據各項金額、數字係機器印製，如非機器列印或經塗改或無收款郵局收訖者無效。

Cmaz!! 臺灣同人極限誌 參與歷史名單!

只要曾經參與過Cmaz合作並留下公開聯絡資料，即可在此頁留下紀錄，方便讀者或業主查詢喔！

陽春	http://blog.yam.com/RIPPLINGproject
冷鋒過境	巴哈姆特：A117216
企鵝CAEE	http://home.gamer.com.tw/gallery.php?owner=rr68443
Krenz	http://blog.yam.com/Krenz
LOIZA	http://www.wretch.cc/blog/jeff19840319
蚩尤	http://blog.roodo.com/amatizqueen
Rotix	http://rotixblog.blogspot.com/
白靈子	MSN:h6x6h@hotmail.com
小黑蜘蛛	http://blog.yam.com/darkmaya
Shawli	http://www.wretch.cc/blog/shawli2002tw
WaterRing	http://home.gamer.com.tw/gallery.php?owner=waterring
艾可小涼	http://diary.blog.yam.com/mimiya
Cait	http://diary.blog.yam.com/caitaron
索尼	http://sioni.pixnet.net/blog(Souni's Artwork)
LDT	http://blog.yam.com/f0926037309
由衣.H	http://blog.yam.com/yui0820
綿峰	http://blog.yam.com/menhou
蒼印 初	http://blog.roodo.com/aoin
國立臺灣師範大學	http://blog.yam.com/ntnuac
世新大學	http://shuacc.freebbs.tw/index.php
真理大學	http://www.au.edu.tw/ox_view/club/paint/title.htm
輔仁大學	telent://ptt.cc 搜尋FJU_ACG
臺北市立教育大學	http://www.hostmybb.com/phpbb/index.php?mforum=tmueccc
台北海洋技術學院	聯絡信箱：david85078@hotmail.com
國立政治大學	http://ac.nccu.edu.tw/
東吳大學	www.wretch.cc/blog/scucb97
亞東技術學院	http://blog.yam.com/ACGM97OITGS
致理技術學院	http://flcscblogger.idv.tw/
曉明女中	http://blog.yam.com/smac16
育達商業科技大學	http://blog.yam.com/user/yudaacg.html
崑山科技大學	http://blog.yam.com/kdfdf

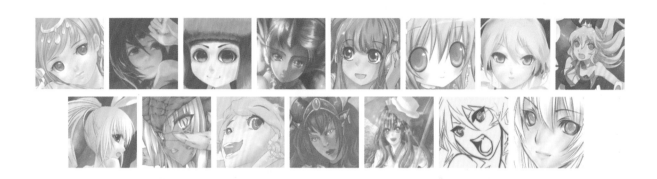

 Vol.03

書　　　名	Cmaz!!台灣同人極限誌 Vol.03
出 版 日 期	2010年08月01日
出 版 刷 數	初版第一刷
印 刷 公 司	建豪印刷事業股份有限公司
出 品 人	陳逸民
執 行 企 劃	鄭元皓
廣 告 業 務	游駿森
美 術 編 輯	黃文信
	龔聖程
	顧海民

作　　　者	陳逸民、鄭元皓、黃文信、龔聖程、顧海民
發 行 公 司	威智創意行銷有限公司
出 版 單 位	威智創意行銷有限公司
總 經 銷	紅螞蟻圖書

WIZ.DESIGN

電　　　話	(02)7718-5178
傳　　　真	(02)7718-5179
郵 政 信 箱	106台北郵局第57-115號信箱
劃 撥 帳 號	50147488
地　　　址	106台北市大安區安居街89號3F
E - M A I L	wizcmaz@gmail.com
B L O G	www.blog.yam.com/cmaz

建 議 售 價	新台幣250元

9 789868 625129

總經銷：紅螞蟻圖書 NT.250